舒曼

100首經典創作及其故事

100 Things you don't know about Schumann

舒曼是自學而成的天才型音樂家，畢生為音樂奮鬥、努力，但命運之神似乎不怎麼照顧他，在他創作巔峰之際，
竟因精神崩潰而中止了音樂之路。而天才與瘋狂，似乎正足以說明他的音樂：天使之音與魔鬼之樂。

顏涵銳暨高談音樂編輯小組 編著

Schumann

200 Years
of
Schumann

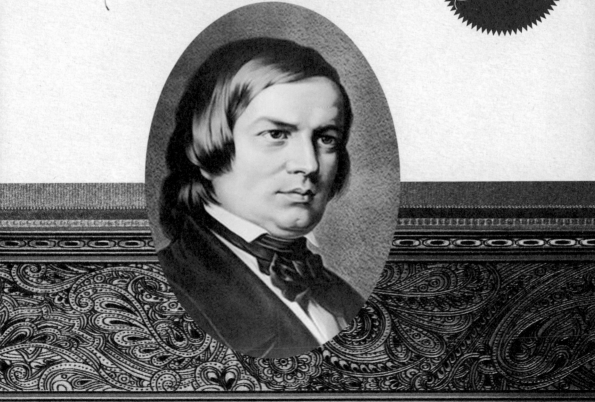

Contents

推薦序一
「舒曼年」閱讀舒曼

資深媒體工作者：楊照

　　二〇一〇年是「蕭邦年」，因為蕭邦出生於一八一〇年，剛好兩百年前。那麼，二〇一〇年當然也是「舒曼年」，因為舒曼和蕭邦一樣，出生於一八一〇年。

　　可是「蕭邦年」的名號，絕對遠高於「舒曼年」，十二個月內，有活潑活動紀念蕭邦，有許多音樂會演奏蕭邦曲目，從電台到咖啡會反覆播放蕭邦樂曲，別忘了，今年還有五年一屆的「蕭邦鋼琴大賽」在波蘭華沙舉行，到時候連向來不聽古典音樂的人大概都會知道這回大賽首獎得主姓啥名啥了。

　　相對地，「舒曼年」就冷清平淡得多了。蕭邦受到的熱鬧一定不會複製在舒曼身上，蕭邦、舒曼兩人墓木已拱，不可能在意這種身後榮枯，但是對聽音樂的人，尤其是喜愛浪漫主義音樂的人，卻不能不對如此差別待遇耿耿於懷。

　　很簡單的道理，從音樂上看，不管是音樂史上的成就

里希特所描繪的《葛諾維娃》劇中情節。《葛
諾維娃》是舒曼唯一的一部歌劇作品。

與貢獻，或音樂作品的豐富內
容，舒曼絕對不輸蕭邦，至少絕
對不會有那麼大的差距。

　　暫時撇開聽音樂必然牽掛到
的主觀偏好不論，還有什麼理由
可以解釋蕭邦比舒曼更受歡迎，
而且程度差那麼多嗎？

　　我想至少有一個理由值得
討論。蕭邦是「鋼琴詩人」，這
個稱號就適當地涵蓋了他一生
的努力。他幾乎祇寫鋼琴音樂，
尤其專注寫鋼琴的獨奏作品。對
於鋼琴以外的樂器，蕭邦明顯地
毫無興趣。他祇有在學校當學生
時寫過一首三重奏用上了小提
琴，可是之後還多次想把小提琴
部分改寫成由中提琴來演奏。他
對大提琴稍友善些，寫過幾首鋼
琴和大提琴合奏的曲子。除此之

外，他沒寫過別人認為是展現聲部理解最重要的形式——絃樂四重奏作品，也沒寫過別人認為一個「大音樂家」一定要能掌握的龐大曲式——交響曲和歌劇。

蕭邦早早就認定了鋼琴是他的摯愛，而且終生不渝。他表現鋼琴音樂的方式，有各種手法，但最根本的內在精神卻也前後始終如一，那就是：充滿主觀情緒的詩意。他用鋼琴寫詩，在鋼琴音樂中灌滿了詩心詩情，這就是蕭邦，他的眾多作品可以讓我們反覆聆聽，然而他的音樂風格，卻可以、也幾乎不能如此一言以蔽之地予以掌握。

舒曼卻在這點上，構成了蕭邦的反面。舒曼一生中不斷面臨抉擇，因為他太多才多藝，他想做他能做的事太多了，讓他不得不猶豫，不得不徬徨。

舒曼出身北德中產家庭，文化、藝術是家庭教育中很重要的一部分，不過貫徹在中產價值裡最核心的，畢竟還是世俗認可的地位與財富。所以雖然少年時期就展現了在文學與音樂方面的才華，舒曼最初的選擇是攻讀法律。

他的第一個抉擇，是要依循「成功模式」繼續念法律，還是要放棄別人羨慕的法律前途，轉而追求藝術生涯？經過一番掙扎，他放棄了法律，可是這樣並沒有真正解決問題，因為在藝術的領域裡，還有文學與音樂，在拉扯著他的喜好。

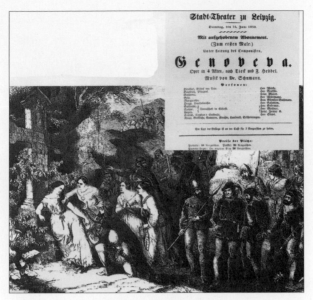

舒曼的《葛諾維娃》首演時，刊登在《畫報》雜誌上的一張
海報，右上為一八五○年萊比錫的一張演出海報。

　　舒曼對文字和對音樂，具備同樣的高度敏銳美感。他少
年時寫了不少詩，還不到二十歲已經很認真在用文字寫音樂
評論。他的音樂評論裡充滿了詩般的語彙、表達及音聲節
奏，不祇如此，他變化多端的音樂評論有時還用虛構的角色
對話形式呈現，那就簡直是在寫小說了。

　　舒曼的音樂評論，和他的音樂作品同樣影響深遠。剛出
道之初，他用文字讚頌了與他同年紀的蕭邦；接近生命盡頭
時，他用文字凸顯了小他二十歲的布拉姆斯，對這兩人的音
樂地位，都發揮了決定性的作用。

　　下一個抉擇，在文字與音樂之間，他選擇了音樂，二十一歲，舒曼出版了第一部音樂作品《阿貝格變奏曲》，不管在音樂旋律和聲式結構上，都清楚表現了原有古典主義或燦爛曲風所無法範限定義的新鮮元素。接著，他的第二號作品《蝴蝶》又奠定了新的簡短片段靈光組合的「組曲」形式，大有助於當代音樂家擺脫龐大、繁重古典主義成規，用音樂捕捉、複製閃瞬即逝的浪漫情緒。

　　好幾年間，舒曼跟蕭邦一樣，專注於鋼琴作品的寫作。他們都大大拓展了鋼琴音樂的可能性，同時開創鋼琴演奏的新技巧。蕭邦寫了兩組各十二首的《練習曲》，舒曼也不遑多讓地寫了令人眼睛一亮、令當時鋼琴家望譜興歎的《交響練習曲》。

　　然而蕭邦從此定型，舒曼卻沒有。其中一個原因是在練琴過程中，求好心切的舒曼練壞了自己的手指，不得不放棄繼續作一位鋼琴演奏家的願望。舒曼和音樂的關係，祇剩下作曲。

　　所以他開始嘗試鋼琴以外的其他樂器、其他聲音、其他可能。先是大量的藝術歌曲，延續了他對於文學的熱情熱愛，將詩與音樂結合在一起。接著又開始規模較大的器樂作品，從室內樂、協奏曲一直到交響曲。

　　在這些領域，舒曼都是先鋒試驗者，他忠於自己的浪漫主義信念，勇敢地面對新感情與舊曲式之間的矛盾衝突。從一個角度看，他的重要作品幾乎都是有問題有瑕疵的，那不是他音樂才能不足產生的問題、瑕疵，而是他在還沒有先行者在前面搭橋的情況下，就嘗試隻手拉攏本來不會在一起的東西。

　　所以他的音樂沒有那麼完美圓熟，但卻自有一種真摯的感人力量。《a　小調鋼琴協奏曲》和《a　小調大提琴協奏曲》，都讓聽者難忘，更重要的，都讓演奏作品的演奏者產生直覺生命呼應，久久難以抽身離開。

　　馬勒曾經動手修改過舒曼的交響曲，修掉了其中一些在結構、和聲與配器上不太合理的地方，然而今天樂壇上的大指揮家，幾乎每個人都還是選擇使用舒曼的原版，因為有矛盾、有衝突、有猶豫不安的音樂，才更接近舒曼的生命情調。

　　一路的抉擇使得舒曼不像蕭邦那樣傳奇、清晰、突出，然而這些抉擇過程卻也使得舒曼及其音樂，更貼近我們一般人真實、掙扎的生活體驗。

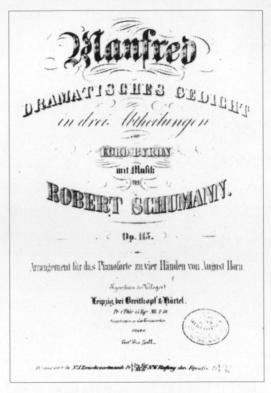

《曼符雷德》序曲的扉頁。舒曼以器樂的特色,展現
了拜倫筆下曼符雷德的主角形象及劇情。

推薦序二
右手為文、左手樂譜——
舒曼的音樂密碼

國家交響樂團執行長　邱瑗

　　曾經，有一位指揮這麼告訴我，「舒曼的交響曲不難演奏，但很難把音樂表現出來。」 後浪漫樂派交響樂發展的高峰期，馬勒與與李斯特的指揮家學生魏崗葛特納（Felix Weingarther, 1863-1924）等人對舒曼的管絃樂配器法一直存疑，甚至興起重新配器的念頭。如今，英國指揮家賈迪納（John Eliot Gardiner）以學者般的精神研究「時代演奏技法」，終於替舒曼「次等交響樂作曲家」的封號還了清白。賈迪納的做法很簡單、但不容易，他帶領 Orchestra Revolutionnaire et Romantique 先還原了舒曼當時在萊比錫布商大廈管絃樂團 50 人左右的編制，配上時代性的樂器，並以當時絃樂器弓法的運用還原應有的演出風格，終於對了味！

　　這位「右手為文、左手譜樂」的「文學音樂家」舒曼，沒有大他一歲的孟德爾頌的好運氣——出生在漢堡，從小就被有計畫地培養成音樂家，既有天賦，又有遊走柏林、萊比錫

11

費爾南多‧克諾弗：《聽舒曼的音樂》。舒曼的音樂是他對世界觀察的結果，也是他內心世界的一種表徵。

尚·保羅的肖像

等音樂重鎮的閱歷；他卻在人口不及萬人的茲維考（Zwickau）小鎮出生。二層紅瓦樓老家中兩組大書櫃的皮冊精裱藏書，透露了舒曼深厚文學根底的來源；出版商父親豐厚的遺產與深謀遠慮的遺囑，讓舒曼得以離開小城外出求學，自在地悠遊於文學與音樂之間。只是，沒有一個老師能夠支持舒曼的學習節奏，沒有一個城市能滿足他的活力動能。新舊之間，舒曼以《新音樂雜誌》倡導他的新潮流音樂觀點；在音樂與文學之間，他也從來沒放棄任何一項。

今天，很多人都在版本比較之間「尋找音樂」，卻不想回歸音樂作品的原始註記、符號，以從中找尋作曲家的創作源起、曲式與思想，這在學習舒曼的音樂過程中，可就大大浪費了這位以右手寫文章、左手創作音樂的浪漫派作曲家之音樂寶藏。舒曼跟他的老師們互動不良，除了七歲時的啟蒙老師開啟他的鋼琴彈奏跟文學朗讀之路外，他音樂學習與創作源自於他對崇拜對象巴哈、海頓、貝多芬、舒伯特等人作品的研讀；而對文學的衝動，讓他嚐遍了浪漫時期的詩歌、文學、戲劇作品，尚·保羅·李赫特、歌德、席勒、拜倫都是他的偶像，也跟他的音樂偶像們一樣，一個個「進入了他的音樂」。

　　《舒曼100首經典創作及其故事》在舒曼生平只做簡要背景鋪陳，而以舒曼的經典作品深入淺出地解析，並與大環境故事橫向串連，讓音樂學習者／愛樂者了解聆賞，如：鋼琴曲《大衛聯盟舞曲》、《克萊斯勒魂》裡，引自尚・保羅小說人物佛羅瑞斯坦與幽瑟比厄一熱一冷的樂句對話，不僅是舒曼一狂烈、一內斂的自我化身，更是他對愛妻克拉拉的情人絮語（事實上，舒曼多數的作品都是寫給克拉拉的情書）。

　　《C大調鋼琴幻想曲》裡，他以貝多芬的「愛情密碼」（引用其連篇歌曲集《致遠方的愛人》）為創作元素，完成後將之獻給了李斯特；鋼琴曲《狂歡節》，不僅以另一個愛戀情人的名字密碼做成創作動機，連義大利藝術喜劇（Comedia dell'Arte）的肥皂劇情也都入樂；知名的第三號交響曲《萊茵》來自貝多芬、孟德爾頌、舒伯特的啟示。而這樣將音樂、文學的語彙拆解、融合、轉化的運用，在舒曼的作品中，屢見不鮮。

　　《舒曼100首經典創作及其故事》的作者不只「說音樂故事」或解析舒曼的創作語彙，也將浪漫時期的思潮、文學家、或文學作品介紹以崁入式的編排方式，讓愛樂者也能同步掌握舒曼的文學與音樂的創作之路。下次，當我們再聽「文學音樂家」舒曼的作品時，當更能體會浪漫時期文學音樂的特殊之處。

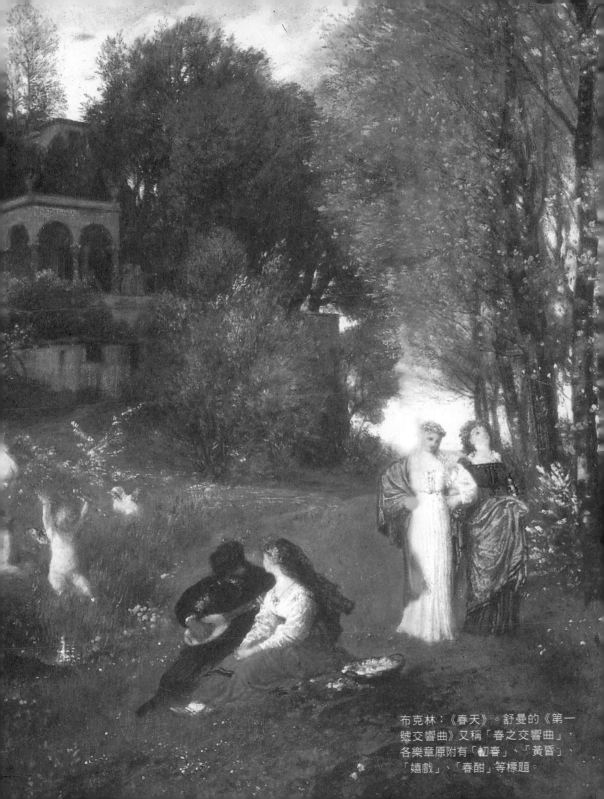

布克林：《春天》。舒曼的《第一
號交響曲》又稱「春之交響曲」，
各樂章原附有「初春」、「黃昏」、
「嬉戲」、「春酣」等標題。

舒曼生平

坎坷的音樂之路

舒曼像

德國作曲家舒曼，於一八一〇年六月八日出生於茲維考（Zwickau），在當時這是一個人口只有四千人的小鄉鎮，座落於當時的薩遜尼邦（Saxony）——位於德國古城德勒斯登（Dresden）和萊比錫（Leipzig）中間，離兩座古城各六十英里。舒曼的父親奧古斯特（August）對文學很有興趣，自己也寫小說，後經營出版業，是茲維考地方唯一一家報紙的發行者，在當地很有影響力。這樣的社會地位，讓出生在小城的舒曼，從小就自認日後將成為名人。十六歲時，他父親過世了，但因為出版事業經營成功，所留下的遺產，讓舒曼一家多年經濟無虞。日後舒曼在青年時期甚至還可以到處旅行、進大學、學音樂，最後更能安心以作曲為業，無需掛心收入。舒曼因此對父親懷抱著很深的感激和孺慕之情，一直到多年後，他都還常提到父親過世的日子。但他對母親（Christiane Schnabel）的感情則較淡，部份原因可能是因為她堅決反對舒曼投身音樂事業。但她其實是最早看出舒曼音

樂天份，並讓他接受音樂教育的人。

　　舒曼在七歲開始學鋼琴，他的老師 Gottfried Kuntsch 雖然琴技平平，但卻頗具慧眼，他一眼就看出舒曼的音樂天份，並適度地予以各種養份灌溉。他給舒曼最大的影響，應該就是在家中舉辦的業餘音樂會，他名之為「詩與音樂的夜間娛樂」（Deklamatorisch-musikalischen Abendunterhaltung），在這

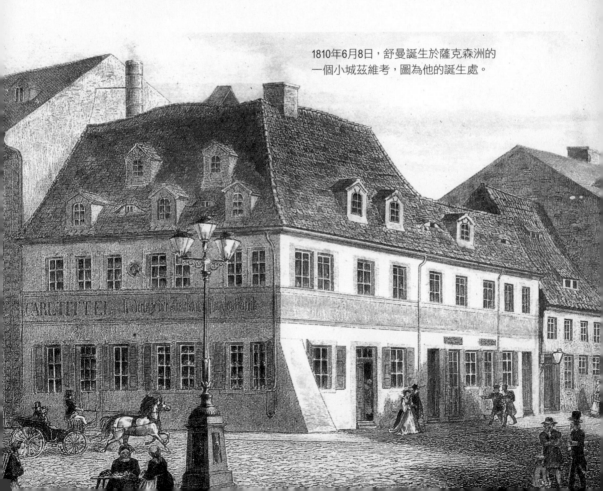

1810年6月8日，舒曼誕生於薩克森洲的一個小城茲維考，圖為他的誕生處。

個近似私人的發表會上,他讓學生們演奏和朗誦文學作品,而舒曼有連續七年都在這些晚會上既朗誦又彈奏鋼琴。這種對音樂和浪漫時代文學的同等看重,日後在舒曼的作品中會發揮極大的影響力。舒曼自己顯然也知道老師對他的影響,因此終其一生都對老師深表感激,兩人經常有書信往返,樂譜和禮物也經常來往於兩人之間。

在老師的指導下,舒曼不僅會彈鋼琴,也會拉奏大提琴和吹長笛。他的鋼琴技巧,其實還算出色,可以彈奏一些當時時興作曲家如胡邁爾(J. N. Hummel)和莫歇里斯(I. Moscheles)還有徹爾尼(C. Czerny)的作品。不過,他對貝多芬卻毫無耳聞。據考證,他應該一直到一八二六年,十五歲左右才第一次聽到貝多芬的作品。因為貝多芬在當時已經是退流行的作曲家了,要到十九世紀中葉,貝多芬才又重新獲得重視。在這同時,舒曼內心的創作慾望就已經很強烈了。他曾說,他有一種想要創作的衝動,音樂和文學,任何一樣都可以。他在十二歲時寫下第一首中長篇的樂曲:依詩篇一五〇寫成的管弦樂與合唱團的作品。其實他在學鋼琴後不久,就已經自發性地即興創作,譜寫一些小品。這時的他,在作曲理論、和聲學或曲式上都沒有受過訓練,只是一股創作的衝動和藝術家的野心在驅使著他。不過,這時期的舒曼最大的注意力還是放在文學作品上,而且他還慎重地考

慮過要成為作家。對他影響最深的浪漫時代作家包括了歌德
（J. W. von Goethe）、席勒（F. Schiller）、拜倫（Byron）、
尚・保羅・李赫特（Jean Paul Richter），其中尤以尚・保羅
對他的影響最深。

　　舒曼的父親很顯然是有意想讓他走上音樂家之路的，
因為就在他過世前不久，他還接洽過當時德國最具影響力的
作曲家韋伯（C. M. von Weber），想請這位當時在德勒斯登
擔任樂長的作曲家擔任舒曼的老師，可惜韋伯當時已經染上
肺癆，不久就與世長辭。沒多久，舒曼的父親也跟著去世。
其後，他母親就明顯不樂意見到兒子投身音樂事業，於是說
服他前往萊比錫學習法律。就在這時，舒曼也發現了舒伯特
（F. Schubert）的音樂，並深深為他的藝術歌曲所著迷。在
一八二八年舒伯特過世後不久，他的日記上還寫著「舒伯特

舒曼曾就讀的茲維考中學。

死了」這些字。而同時期，他的日記上也紀錄了他對巴哈、
莫札特、海頓音樂的研究。

　　母親希望舒曼學習法律，是希望他能夠有一份收入穩定
的職業。舒曼於是來到萊比錫攻讀法律，但萊比錫也是當時
歐洲音樂重鎮之一，在此的音樂演出活動，可以說是全歐洲
水準和頻率最高的。舒曼一方面面對著來自音樂的吸引力，
一方面則因為對法律的缺乏興趣，讓他生活的重心開始偏
移，他把大量時間都花在自修音樂上，法律系的課他反而很
少去上。這時的他也開始寫作藝術歌曲，甚至也曾一度打算
進修和聲、對位和數字低音。不過這些卻都只是空想，因為
他另外還有一個夢想，就是成為作家。他對文學的興趣，讓
他猶豫在音樂和文學之間，而這樣的猶豫更讓他遲遲無法進
一步朝任何一個方向發展，而只是原地踏步。

　　這時期的舒曼逐漸厭惡萊比錫的學生生活，觸角於是
開始往他不熟悉的社交圈延伸。就在他初到萊比錫的第一
個禮拜，也就是一八二八年三月三十一日，他在一位好友
的家中，認識了日後對他一生影響深遠的重要人物：魏克
（F. Wieck）和他的女兒克拉拉（Clara）。當時克拉拉才只
有八歲，足足小舒曼十歲，但是卻已經在父親的嚴格訓練
下，全力向著未來的鋼琴大師之路邁進了。這時的克拉拉，
一天要上一小時的音樂課，還要練習三小時的鋼琴彈奏，

並且已經排定要在著名的布商大廈（Gewandhaus）舉行音樂會了。

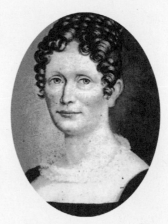

舒曼的母親約翰·克里斯提娜

魏克先生是萊比錫著名的鋼琴老師，但個性怪異，歌唱家的老婆因此受不了他而在克拉拉五歲時就離婚求去。獨身的魏克把所有的希望全都寄託在獨生女克拉拉身上，全心全意要讓她成為當代最偉大的鋼琴家。舒曼一認識魏克，就立刻拜進他的門下學習鋼琴，除了鋼琴課外，他還經常進出魏克家中。魏克家是萊比錫當地的音樂要塞，許多來此演出的樂人和名家都一定會造訪魏克家，舒曼因此得以直接接觸到當時音樂圈中的顯達。

在開始接受魏克訓練一年後，舒曼就寫下了他的鋼琴四重奏（WoO 32）。不久，他說服母親讓他轉學到海德堡的法學院。在遷往海德堡的旅途中，他順道遊賞了附近幾個風景名勝。一八二九年五月二十一日，舒曼來到海德堡。當時的海德堡是德國浪漫主義的重鎮，有幾位浪漫時代的重要作家就住在這裡（Clemens Brentano和Achim von Arnim）。來到海德堡的第二年復活節，他前往法蘭克福聆聽了一場小提琴大師帕格尼尼（N. Paganini）的音樂會。會後他開始省思自己

21

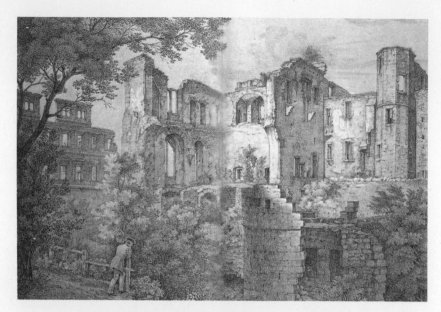

海德堡的景色，海德堡是德國最古老的音樂教堂所在，也是德國最古老的大學所在地，舒曼曾在海德堡大學就學，濡沐於濃厚的文化環境中。

一直掙扎於音樂和文學之間的這個矛盾，並且很嚴肅地在信件中向母親提起這件事，當然信中也不忘講些讓母親安心的話，說他其實很少碰鋼琴，也彈得很差。事實上，這時他雖然受的正式訓練很少，卻已經寫下了著名的《觸技曲》（作品七）的初版和《蝴蝶》（Papillons，作品二）、《阿貝格變奏曲》（作品一）等至今依然為鋼琴家演奏的經典作品。

　　就在即將從法律系畢業的前一年，舒曼忽然寫了信向家中坦承，他打算前往維也納追隨鋼琴大師莫歇里斯學習音樂的意圖。雖然信中他不忘強調他還是會完成法律系學業，但此舉已

經引起家中兄弟和母親的震撼，因為舒曼是家中唯一上大學的人，為此全家都辛勤工作只為供給他學費和生活費。但就在這時，一向反對他分心音樂的母親，卻跳出來為他說話，而母親的理由很簡單，就是因為她知道只有音樂能讓舒曼真正快樂。為此舒曼母親向舒曼的鋼琴老師魏克求援，她寫了一封辭意懇切的信請求魏克給予意見，信中最後她說：「這樣一個不經世事的年輕人，滿心只是在不問人間疾苦的藝術中打轉，不想落到現實生活的俗務，他未來的幸福與否，就交由您來判斷。」

魏克的回信無疑是相當大膽的，他向舒曼母親保證，不出三年，舒曼一定會成為當代最偉大的鋼琴家，還會超過莫歇里斯和胡邁爾。他並以自己當時十一歲的女兒克拉拉的成就為證據，證明自己是位優秀的鋼琴教師。不過信中他也提出但書，說要舒曼先

茲維考市場的一景，舒曼的誕生處離此不遠。

隨他習琴一年，他應該可以在前半年就看出舒曼的決心，因為他也有些擔心舒曼是否真的有心接受嚴格訓練。有了魏克的保證，母親答應了舒曼的請求，而舒曼在歡喜之餘，也預留了退路。他說如果半年後魏克認為他不適合，那他回頭走法律之路也為時未晚，然後他也會在一年內就去考律師。不過他也很確信自己是生來要獻給藝術的人。

這時的舒曼顯然是個任性而只顧自己想法的年輕人，甚至母親在信中也直接向他點明這點，說他自從父親過世後，始終都只想到自己。而舒曼的哥哥卡爾在知道母親依從弟弟的決定後，更是氣到多年都不准家人在家中擺放任何樂器。

得以全心投入音樂的舒曼，終於在一八三○年十月開始，正式到魏克家中學習鋼琴演奏。這之後三年半的時間，成為舒曼這位作曲家生涯中最重要的三年。這時的舒曼已經二十歲了，連他的母親都清楚，對成為鋼琴家而言，這顯然太晚了（她在給魏克老師的信中就提到此點）。而這樣的劣勢，加上其他未能預期的狀況，更意外地讓這三年成為舒曼此前從未經歷過最陰暗的時刻。

雖然終於能夠與自己醉心的音樂朝夕相伴，舒曼卻經常在寫給母親的家書中提起自己的生活有多無聊多無趣，這種情形在他以往的家書中是從未出現過的，即使是在他攻讀自稱沒有興趣的法律系時，也沒有這樣痛苦過。他一開始就搬進魏克老

師家中住，但是不到幾個禮拜，就已經
想換老師，轉投著名的鋼琴家胡邁爾
為師。這種情形，顯然是出自舒曼善
變的個性，而這更印證了魏克心中對
舒曼沒有定性的擔憂，也正中舒曼家
人說他的個性不成熟又經常虎頭蛇尾
的說法。

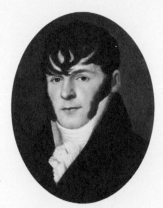

舒曼的父親奧古斯特。

　　胡邁爾是莫札特的學生中最出色
的一位，當時他正好落腳在威瑪（Weimar）擔任宮廷樂長一
職，一方面也教學生。他的彈奏風格和魏克是不同的，他承
襲莫札特的演奏技巧，講究的是清楚而純淨的音色。魏克則
是獨衷費爾德（John Field）的彈奏方式。費爾德寫的夜曲在
當時相當風行，蕭邦的夜曲就是藉他的風格寫成的。費爾德
的音色講究單線條的歌唱特質，和維也納那種強調對位和大
鍵琴式的鋼琴彈奏法大相逕庭。這是鋼琴剛剛問世不到二十
年的時代，因此很多傳統鋼琴家還是用古鋼琴或大鍵琴的方
式在為鋼琴寫作，但是像蕭邦、費爾德這一輩年輕鋼琴家，
則已經找到為鋼琴寫作新聲音的方式。魏克屬於後面這一
派，在他眼裡，胡邁爾是落伍的老古董，註定要被時代所淘
汰。魏克在當時的德國因此屬於相當前衛的一派，照理說這
應該深得舒曼的喜愛，偏偏舒曼看中的是胡邁爾的名氣。另

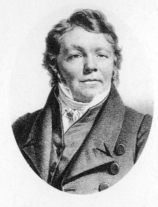

胡邁爾的肖像。舒曼曾寫信請求胡邁爾收其為學生，但未受理會。

外，魏克把大量時間和精神放在自己女兒的演奏事業上，也讓舒曼深深感到被冷落。在一八三一年九月，魏克甚至帶了克拉拉前往歐洲巡迴演出，時間長達七個月之久，一直到隔年五月才回來，這中間他對舒曼完全不聞不問。

與魏克相處越來越吃力的舒曼，終於在一八三一年七月間向胡邁爾發出第一封徵詢成為學生的信，信中他還長篇數落魏克的教學法。但胡邁爾始終未回信給他，於是在隔年四月他又給胡邁爾寫了一封信，信中跟上次一樣，也附了自己的作品（上次是一首未完成的鋼琴協奏曲，這次是阿貝格變奏曲和蝴蝶）。這次胡邁爾終於回信了，他短短的評論了這兩首作品，他認為舒曼的風格太過前衛，和聲轉變太過突然，不能夠好好地清晰表達樂念。這當然是胡邁爾以他古典樂派的風格在看已經投向浪漫風格的舒曼作品，胡邁爾所不知道的是，未來的歷史淘汰的竟是他自己的作品。

向胡邁爾求教未果後，舒曼與魏克的關係益發惡化，他在日記中稱魏克是「愛錢大師」（Meiter Allesgelg），並且認為魏克對克拉拉的教導和用心全然是為了賺錢，不是父親對女兒的

舒曼的中學畢業證書，一八二八年由茲維考中學所頒發。

愛，更不是對音樂的愛。也因為這個關係的惡化，加上他的學習全無進展，善變的舒曼竟也開始厭惡起音樂來。他在日記中寫道：「音樂，你真是面目可憎！一想到你我就想吐！」

　　同一時間，舒曼也向另一位老師杜恩（Heinrich Dorn）學和聲和理論。杜恩只長舒曼四歲，但卻已經是宮廷歌劇院（Hoftheater）的總監。舒曼也不喜歡杜恩，但是因為兩人音樂品味相同，所以相較於魏克，舒曼還比較能忍受杜恩。但他們的師生關係只維持不到一年，原因是杜恩覺得看不到舒曼想要成為音樂家的決心。雖然和所有的老師都處不好，但

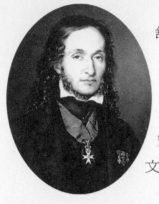

帕格尼尼的肖像。一八三〇年，舒曼曾在法蘭克福聆聽帕格尼尼的演奏會，並且深受感動。

舒曼卻是一位天資聰穎的學生，他唯一的老師，其實就是他自己，他教自己彈琴、教自己作曲。他詳細分析蕭邦的作品，一天可以讀上八小時。也研究巴哈的平均律，認為這是他的「音樂文法教材」。他也自己看作曲理論的書籍，學得的比任何人教他的還多。

成為作曲家的第一步

雖然拜師的經驗始終沒有帶給舒曼正面的幫助，但到了一八三一年十一月間，舒曼已經開始自學作曲，而且還找到出版商印行他的作品。他的阿貝格變奏曲就是在這段期間問世的。接下來，他接連又寫了帕格尼尼練習曲（作品三），和作品四的間奏曲集。同時他也開始想要寫交響曲，因為只有透過交響曲，作曲家的地位才會真正得到肯定。但是這首交響曲的幾次演出都沒有獲得肯定，他於是放棄了這首交響曲的出版，轉進鋼琴音樂，並且開始接觸出版。

一八三四年，舒曼創辦了一本專門提倡新音樂的雜誌：《新音樂雜誌》（Neue Zeitschrift fur Musik，名稱前後更動過幾次）。我們不能以現在的音樂雜誌來揣想當時音樂雜誌的樣子，事實上，舒曼這本雜誌在一八三四年的創刊號，才只

鋼琴家魏克的肖像。

有四頁,而且一開始舒曼也只是雜誌社的撰稿人,可是因為合夥人在創刊號發行後不久陸續生病過世和離職,舒曼最後自己花錢買下雜誌社,一人兼任主編和老闆的角色。而舒曼自創的分身:佛羅瑞斯坦和幽瑟比厄兩人,就首度於一八三四年四月十日的雜誌中出現。他們被舒曼稱為「大衛聯盟」的成員,日後這個聯盟的成員不斷增加,但在一八四二年五月三日以後,這兩個角色不再出現,因為這時,舒曼已經贏得克拉拉為妻,有了家庭也有了孩子,不再雅好大衛聯盟這種波西米亞式的年輕人玩意兒。

這本雜誌在當時顯然相當成功,不過其實訂閱人數只有五百人左右,以今日的標準來看是相當少的,但考量到當時音樂是知識份子才會接觸的事,這樣的訂閱量是可以理解的。而這份雜誌的成功也為舒曼帶來名氣,甚至超越了他身為作曲家的名氣。但這對他想成為作曲家的努力卻有傷害,因為這讓許多人把他定位成偶爾作曲的樂評人。還好,也因為他在雜誌推廣新音樂,讓他得以和李斯特、蕭邦,以及許多樂界重量級的人物結為好友,在他們的支持下,舒曼逐漸成為在音樂圈極受肯定的作曲家。

克拉拉與舒曼

　　舒曼在一八三四年認識了魏克老師的學生厄妮絲汀，並與她陷入熱戀，甚至論及婚嫁，但很快的舒曼就對厄妮絲汀失去興趣，取消了婚約。經歷了此事，讓舒曼發現，自己真正愛的，一生都不能缺少的人，其實是克拉拉。不過追求克拉拉的阻礙實在太大了，因為魏克老師一心就想栽培女兒成為鋼琴家，不可能放任這個他全心栽培的女兒去嫁給一個沒有事業的窮小子。但其實，在一開始，魏克曾經在一封寫給好友符里肯（von Fricken）公爵的信中，稱讚舒曼是有前途、有天份、出色的女婿。但之後他和舒曼的關係卻越來越差，最後終至絕裂。

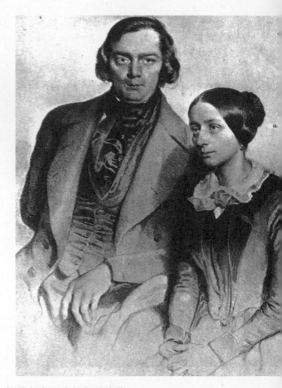

　　魏克發現到舒曼回頭要動自己女兒的腦筋後，就立刻和女兒到德勒斯登去，讓舒曼單獨留在萊比錫，但中間只要魏

舒曼與妻子克拉拉的肖像。

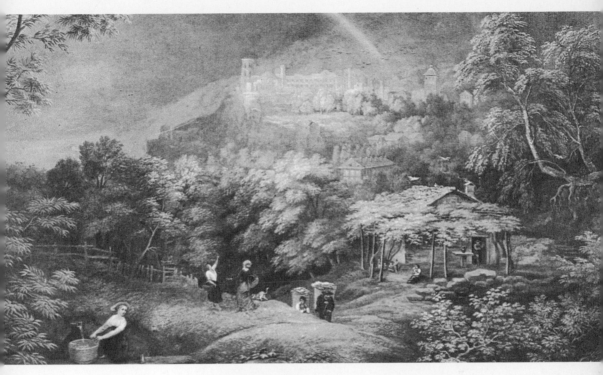

海德堡一景，此為一八一二年華利斯的油畫。

克離開德市，舒曼一定跑到德勒斯登去會克拉拉。這時克拉
拉才只有十六歲，但舒曼已經二十五了。這樣的私會，惹惱
了魏克，他命令以後舒曼不准到他家來，而且還說會拿槍射
殺他。就這樣，魏克帶著女兒啟程去巡迴演出，足足讓兩人
分離一年半的時間不能見面，偏偏舒曼的母親又在這一年二
月間過世，生命中最重要的兩位女性，同時都不在他身邊，
對舒曼的打擊是很大的，尤其是，母親在過世前還祝福了舒

31

曼和克拉拉的戀情，頗有屬意克拉拉為舒曼家媳婦的意思。

這一年半的期間，舒曼和克拉拉完全斷了音信，連舒曼寫了第一號鋼琴奏鳴曲要寄給她看，都被魏克阻止。舒曼灰心之餘，曾經試圖找另一名女性替代克拉拉，但這位女性的身份至今不詳，有人猜測是曾與舒曼有過一段情的克莉絲朵（Christel）。一八三七年一月間，舒曼的日記寫了一段可疑的話：「小女孩」，有人猜測是當月克莉絲朵為舒曼生下一名私生女。這中間，舒曼也的確有放浪形骸想藉此消解心中愁思的行為，因此克拉拉也一度非常惱怒，甚至以解除婚約要脅。但舒曼顯然已經有作罷的念頭，他並不想再繼續這麼辛苦的感情。可是克拉拉並不願意放棄，只是她又不方便主動表達或挽留，所以她藉由音樂來堅定舒曼的決心。一八三七年八月十三日，她在萊比錫舉行音樂會，當中她選了交響練習曲中的三段練習曲來演奏，事後她也明說，這就是她向舒曼表達自己絕不放棄決心的方法。

此曲果然鼓勵了舒曼，當月十四日，兩人就私訂終生。雖然兩人在一年半前也曾許諾訂婚，但一直到一年半後，才真正實現彼此的願望。兩人原本以為，如此一來，魏克老師就會屈服，所以從來沒寫過信給魏克老師的舒曼，正式寫了一封信，在克拉拉生日當天（九月十三），寄到魏克老師手中，表達了兩人的愛意，並保證他會終生守護她。魏克老師

並沒有一下就拒絕這樁婚事，他只要兩人再等兩年，好讓舒曼存夠錢，兩人的未來才比較有保障。不過，他也要求兩人從今以後不得再書信往來，要見面也不能私下偷偷見。但此舉並無法阻止兩人往來，兩人藉克拉拉的女侍來通信。

在這段期間兩人的信件中，我們可以一再看到舒曼像是一位容易被挫敗擊倒、又沒有耐性的小孩，他看不到未來，也對現實世界沒有任何的經驗和面對之道，反而是小他九歲的克拉拉，卻像是位飽經世事的大姐，一再向舒曼強調現實的重要性，並且耐著性子向他解釋兩人的婚事不宜這麼莽撞。她一方面告訴舒曼，兩人倉促結婚可能會讓她父親氣到早死，一方面也向他解釋，沒有良好的經濟後盾，她的鋼琴演奏事業在婚後勢必被迫中斷，兩人也不可能過著安好無虞的生活。因為這樣立場和心態的不同，造成兩人在一八三九到四零這一年間，多次關係惡化，而每次惡化，都是靠克拉拉出面安撫舒曼。終於，在一八三九年五月初的一次大吵後，克拉拉為了安撫舒曼，重修舊好，答應他，到一八四零年的復活節（四月十九日），兩人不論如何都會成親。

克拉拉答應婚期，並不是純粹只為安撫舒曼，而是她知道這段戀情無法再拖了，否則舒曼一定會失去耐性。於是她親自出面向父親求情，保證兩人婚後經濟無虞，希望父親答應兩人成親。隔月，魏克老師回信了，這封信，長達十頁，

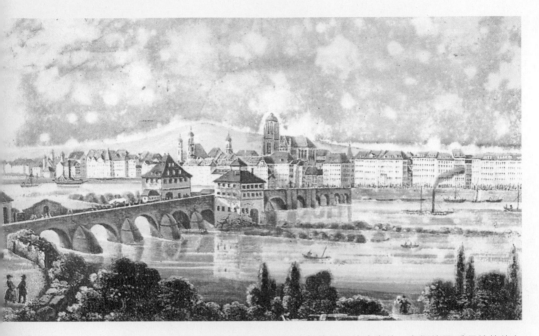

法蘭克福的景觀，舒曼在法蘭克福聽過帕格尼尼的演奏後，大師的風采深銘他的心中。

密密麻麻寫滿了條件，但終於還是讓步，答應讓兩人成親。在他信中，他要求兩人在他生前不得搬到薩克遜尼省去住，而且他每月還會派律師去查舒曼的收入，克拉拉此去嫁入舒曼家，必須承諾完全放棄繼承魏克家業，而且克拉拉未來五年的音樂會收入，也全歸魏克所有。儘管條件嚴苛，克拉拉還是簽了同意書。

　　一八三九年六月二十四日，克拉拉把父親這個決定告訴舒曼，並要他寫一封信去跟父親求情，請他撤銷這些要求，不過

魏克老師一點也不想和舒曼溝通，他讓妻子（克拉拉的繼母）出面協調，而且也絲毫沒有讓步的意思。舒曼於是決定在六天後請律師出面協調，並指示若協調不成，則要告上法院。七月十六，這件事就進了法庭，目的就是要推翻魏克的這些要求。法院在七月二十七日判決，希望雙方先取得和解。為此克拉拉只好從巴黎趕回來，舒曼則先前往柏林去會見克拉拉的生母（現已再嫁），以取得她對兩人婚事的同意。這中間，雙方溝通過一次，但失敗。之後就進入法庭程序，魏克老師將他對舒曼無法提供克拉拉良好婚後生活的指責呈給法庭，其中只有一項成立，那就是舒曼酗酒，但舒曼只是貪杯，並不是酗酒，所以舒曼請來作曲家孟德爾頌為他證明。

之後魏克老師又發了幾封匿名黑函，在克拉拉登台演出的地方散播她和舒曼的醜事，指責她是邪惡的不孝女，這接連而來的攻擊和壓力，連一向堅強的克拉拉也承受不住，導致她在一八四零年一月二十五日的一場音樂會前，終於不支昏迷。而整件事也跟著越演越烈，整個音樂圈都被捲入，包括李斯特、孟德爾頌等人，都開始站在舒曼這邊，也對魏克老師施壓，舒曼也由此成為許多人茶餘飯後討論的焦點。終於，一八四零年八月一日，法院判決下來了，魏克老師對舒曼酗酒一事的指責無效，舒曼和克拉拉可以結婚。

婚後的美好生活

歷經了五年的苦難和折磨，小倆口終於可以成家了。前一年多都依照克拉拉建議，在維也納發展的舒曼，一方面苦於無法找到雜誌的出版商，想回德國發展，一方面也希望在家鄉附近找到和克拉拉安居樂業的地方，因此就回到萊比錫，找了一間小公寓，定居在茵賽爾街（Inselstrasse）。

從這一步開始，舒曼終於可以安心發展自己的抱負：作曲。

舒曼和克拉拉的婚後生活，主要是靠克拉拉的演奏在維持。舒曼的創作，則在一八四零年這一年大幅轉向，投入藝術歌曲的創作，並於隔年嘗試管弦音樂的作品。一八四一年他寫了第一號交響曲《春》，之後他開始大量創作室內樂、合唱音樂，並有心從事歌劇的寫作。可是好景不常，才享受了幾年的婚後幸福生活，舒曼就因為婚前那五年的精神壓力過大，而讓他的身心都出現狀況，而且兩人也因生活型態不同而漸有磨擦。首先是舒曼身為作曲家，需要非常安靜的環境，但克拉拉身為鋼琴家，卻需要大量時間練習，這就造成了衝突。再加上克拉拉接連幾次的懷孕，兩人的婚姻生活開始出現不和和裂痕。尤其是，舒曼自己看著妻子身為鋼琴家的大筆收入，相對於自己身為作曲家和樂評人的微薄收入，

從布魯肯堡看到的茲維考。舒曼誕生
於這座很早就興盛繁榮的音樂古城，
十六世紀起，茲維考成為薩克森的音
樂培訓中心，從許多寶貴的音樂史料
中，可以看出茲維考音樂教學水準之
高及音樂活動之頻繁。

師從道恩

舒曼曾追隨海因里希‧道恩（Heinrich Dorn, 1804-1892）學習音樂理論。他們第一次見面是在魏克家，彼此一見如故。

道恩曾說：

舒曼彈《阿貝格變奏曲》給我聽⋯⋯他從未學過任何音樂理論，至少不是定期上課，我必須從基礎低音法開始教起。他用第一次創作的四聲部聖詠來證明他懂得和聲理論，但是他的聲音走向毫無章法可言。

道恩的評語想必觸怒了舒曼，以致他在上完一個月的課之後便抱怨連連：「我再也不會追隨道恩。他無情無義，更重要的是，他有東普魯士人的傲慢態度，我寧願去找他的妻子。」

不過，這兩個人仍然按時見面，直到一八三二年的復活節。舒曼擬妥了一套偉大的「未來計畫」，他打算創作多首交響曲、室內樂、鋼琴曲，並希望有一天能完成所有的作品。舒曼必定深信自己有一天能夠成為偉大的作曲家或作家。他在紙上模仿貝多芬、莫札特、海頓、拿破崙，以及多位知名人士的簽名筆跡，又在旁邊練習各種不同的簽名方式。道恩教授曾對舒曼的個性與外表作出詳盡的描述：

舒曼在學習過程中永遠保持旺盛的精力。我每次要他寫一首曲子，他總是超乎預期，完成好幾首作品。他第一堂課所學的「二聲部對位」（Double Counterpoint）佔據了太多時間，於是他寫了一封信給我，說他「分身乏術」，希望我為他破例，到他家授課，他就不必像往常一樣到我的住所。我答應前往他家，他正在喝香檳，這讓我

們枯燥的課程有如雨後甘霖。除了瞇起他那對藍眼睛之外，這位年輕人的面容如同畫像中一般英俊。每當他微笑時，他那淘氣的酒窩便浮現在臉上。舒曼已經開始忽略練琴＊20，也喪失在公開場合演奏的勇氣──他看起來總是那麼拘謹害羞；但是當我們私下相處時，他卻充滿幽默感，話也比較多。

克拉拉和詹尼‧林德聯合演出的音樂會海報。
克拉拉對於舒曼的作品詮釋格外深刻。

更是無法平衡。

一八四四年，舒曼陪著克拉拉前往波羅的海地區和俄國等地巡迴演出，可是兩人一路上不斷爭吵，此後舒曼就不再願意陪克拉拉到外地去巡迴演出。這次的出國行程，舒曼的精神狀況一直不穩定，憂鬱症的症狀時好時壞，而且有比以往更嚴重的情形，回到萊比錫後，舒曼花了很長的時間才逐漸復原，中間幾乎無法創

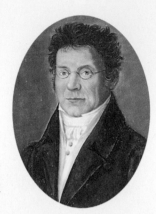

舒曼在茲維考的老師孔曲。十九世紀初，在孔曲的大力推動下，公共音樂活動才再次活躍，重復生機。

作；而且他也開始抗拒到公開場合出席任何活動，最後更因此辭掉了《新音樂雜誌》總監的工作。

沒多久，他的身體狀況又惡化了，多次透露想要自殺的訊息。中間他前往德勒斯登暫住，之後就不願再回到萊比錫，克拉拉只好陪他搬過來，一家人就這樣定居在德勒斯登，舒曼的健康也開始有起色。

當時的萊比錫市是比較多中產階級定居的地方，其實比較適合舒曼發表他那些前衛的作品，德勒斯登則是一座有很多貴族居住的古城，包括薩克遜尼省的軍隊和皇家都座落此城，因此觀念守舊，反對新的思潮，舒曼很快就發現自己不該搬到此城定居。尤其是，在這裡根本沒人認識他，這邊

的人從來都沒聽過他的作品，連舒曼是誰都不知道。這讓他更加畏懼人群，更不願出席公共場合，所幸他的健康已有好轉，因此創作力也開始甦醒。

　　這時的舒曼創作方式忽然有了明顯的轉變，他不再仰賴

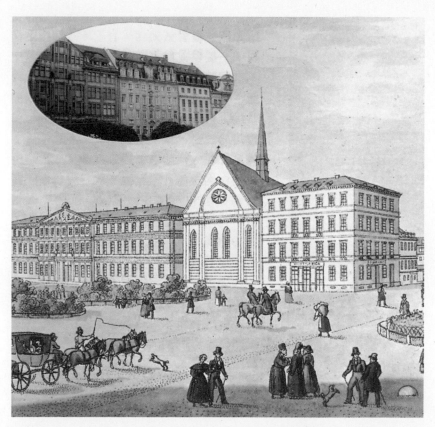

約一八三五年一幅描繪萊比錫城的水彩畫，左上角為萊比錫的近影。

鋼琴創作，而是在腦海中充份構思，這顯示他作為一位作曲家在掌握題材和樂思時的成熟和掌握力。他陸續寫下鋼琴協奏曲和第二號交響曲等大作，這個階段成為他創作力最豐富的時期。由於華格納當時就是德勒斯登宮廷歌劇院的樂長，因此兩人也開始有些接觸，可是因為華格納個人的反猶太思想，以及他對孟德爾頌大加批評，讓舒曼漸漸疏遠他。

由於舒曼一直覺得德勒斯登人不懂得欣賞他的作品，因此他開始又想搬家，這次他想搬到維也納去，可惜，之前在此演出頗受歡迎的克拉拉，這次再前往演出時，卻遠不如預期，整場演出最後成為鬧劇，這個念頭只好打消。而這時的舒曼對有教學功能的作品頗感興趣，他寫了《兒童鋼琴曲集》（Album fur die Jungend, op.68），這套作品大為暢銷，讓他接著寫下《兒童歌曲集》（Liederalbum fur die Jungend, Op. 79）。同時間，舒曼的創作也轉向合唱作品。這個時期他因為常和合唱團合作演出，還定期擔任一個男子合唱團與混聲合唱團的指揮，並經常與這些團員出遊，所已開始為他們作曲。這些活動帶給他很多的喜悅。

一八四八年，德國發生革命，戰火延燒到德勒斯登，舒曼自己的立場是同情革命份子的，但一旦戰火燒到德勒斯登，舒曼還是選擇旁觀者的立場，不像同在德勒斯登的華格納那樣，站在距馬前線和執政當局對抗。華格納後來在革命後，被當局

舒曼的醫生格洛克的肖像。

下追殺令，從此被逐出普魯士。至於舒曼，則趁這個機會作曲，並且向德勒斯登以外的地區投遞履歷，想獲得機會出任指揮家，好搬出這個他不喜歡的城市。結果回音從杜塞道夫傳來，聘他擔任音樂總監，舒曼苦思良久後，終於決定舉家遷往杜塞道夫，並在一八五○年八月三十日與他指揮的合唱團告別，於隔天啟程。

初到杜塞道夫，舒曼受到當地樂壇盛大的歡迎，在這個新的職位上，舒曼一年要負責指揮十場售票音樂會，外加四場教堂音樂會，同時每個禮拜還要帶領當地合唱團排練。杜塞道夫的管弦樂團，當時編制有四十人，外加當地軍隊借調的打擊樂手和管樂手。到職兩週後，舒曼帶領樂隊第一次正式排練，演出的是他自己的作品。很快的，舒曼就利用這個職位來幫助自己創作，包括他的第三號交響曲《萊茵》和大提琴協奏曲，都是因為這個職務增加他對管弦樂團的瞭解，而得以寫下的。

可惜，好景不常，舒曼並不是位適合這種公眾職務的人：他不擅於與人接觸，個性內向又多變；他也不擅於傾聽別人的需要，或者對人提出要求；更且健康問題又讓他經常請假，這

些都逐漸讓團員對他感到不滿。這些事後來連當地報紙都加以報導，終至成為當地眾所皆知的醜聞，於是多方壓力齊至，紛紛要求舒曼辭職。舒曼甚感羞愧，立刻宣布辭職，並要脅要遷到維也納定居。不過，就在這期間，布拉姆斯和小提琴家姚阿幸到訪，為舒曼晚年的生活增添了許多樂趣，也為他的創作增加了許多靈感。或許是因為這個刺激，舒曼又回頭為《新音樂雜誌》寫稿。一八五三年十月，他在這個雜誌上闊別十年的第一篇文章再度問世。

但這時的舒曼已經是強弩之末了，之前多次精神病發作，甚至還企圖自殺未果，讓他一再要求，要家人送他到療養院接受最新的治療。一八五四年二月間，他忽然宣稱聽到有天使和魔鬼在他腦海中說話，他痛苦之極，乃跳入萊茵河中尋短，所幸被當地魚民救起送回家，這次，家人終於同意讓他住院。一八五四年三月四日，舒曼住進波昂附近的療養院，在此他接受腦部手術，但病情始終未有起色，反而每況愈下。就這樣，舒曼在療養院一住兩年。一開始他還能見客，也還能創作，但後來情況越來越糟，最後就在一八五六年七月二十九日，過世於療養院。一般相信，舒曼的精神病，正是來自他年輕時嫖妓所感染的梅毒，而他的死因，也是末期梅毒所致。

席勒與舒曼

根據舒曼的家庭日誌記載，他在一八四九年的身體狀況比較起來算是不錯的，只有在生日時才發生輕微的憂鬱症：「惱人的憂思」（六月六日）、「克拉拉很貼心，但我的憂鬱症不止」（六月八日）。值得注意的是，他在八月份連續四天「身體不適」，其原因可追溯到以前他對傳染病的憂心：「霍亂的傳言讓我突然病倒。」總而言之，這一年他的醫療費用降低（雖然克拉拉得了重感冒，身體非常不舒服）。

一八四九年十一月舒曼接到一封信，聘雇他出任一份表面上看起來極為合適的工作。費迪南・席勒想要離開德勒斯登音樂指揮的職位，到科隆（Cologne）接手同樣性質的工作。他推薦舒曼接掌他所留下的空缺。席勒曾在歐洲各地旅遊並居住過，幾乎認識當時所有的知名音樂家。如我們所知，他非常喜歡舒曼——甚至要求舒曼成為兒子羅伯的教父，也曾大力協助舒曼定居在德勒斯登。席勒當然知道舒曼在指揮上的弱點。他熟悉舒曼的個性——不擅與人交往、說話簡潔扼要、不愛使喚他人——這些都是擔任大型樂團指揮的致命傷。但席勒對於舒曼在德勒斯登合唱協會的成就大感佩服，因而推薦他出任杜塞道夫指揮一職。事情真象可能是，深暗政治藝術的席勒，不希望接替者是位傑出的指揮，搶走他的光彩。因此，以創作能力而非演奏能力載譽歐洲的舒曼，看起來是最理想的人選。

這種誘人的條件實在令人難以拒絕，但從一開始舒曼對到杜塞道夫任職就提出諸多質疑。他知道這座城市的指揮家個個喜歡惹麻煩，因此樹敵甚多，這可能是席勒離開的原因之一。「我深深記得孟德

爾頌對那裡的音樂負面看法。」舒曼在一八四九年十一月十九日寫給席勒：「李茲也説在你離開德勒斯登時，他『不明白你為什麼會接掌這份職務』」。但是，在沒有更好的選擇下，舒曼無法開口拒絕席勒。他鼓足了勇氣——無視於他在指揮上的弱點——告訴席勒反正「守規矩的管絃樂團」也不多，而舒曼知道「如何應付乖戾的音樂家，只要他們的態度不算頑劣或心存惡意。」

小心謹慎、明察秋毫的舒曼向席勒提出一連串有關這個職位的問題：

這個職位隸屬於市政府管轄嗎？董事會成員是誰？

薪資是七百五十塔勒嗎（非基爾德）？

合唱團的實力有多好？管絃樂團呢？

那裡的生活費有多高？和這裡比較起來如何呢？你的房租是多少？

能不能租到附傢俱的公寓？

搬遷費和昂貴的旅費可以報公帳嗎？

合約上有沒有説當我另有高就時可隨時取消合約？

排練在整個夏天持續進行嗎？

冬天是否有短暫的八到十四天假期？

我太太找得到多元化的活動參加嗎？你知道她閒不住的。

跳舞吧！小妖精
大衛聯盟舞曲
Davidsbuendlertanze, Op.6

　　此曲創作於一八三七年，共由十八首小曲組成。雖然名為舞曲（正確而言是舞曲集），但其實集中的十八首小品都和舞曲無關，而是和舒曼其他的套曲如《森林情景》、《兒時情景》一樣，都是各具風格的小品。曲中的十八首小品是舒曼自己從年輕就著迷的兩個幻想角色：佛羅瑞斯坦（Florestan）和幽瑟比厄（Eusebius）兩人的對話。一八三七年上半年，舒曼因為克拉拉的父親反對，始終沒機會和克拉拉聯絡，或許因為這樣，讓他下定決心，再也不顧魏克老師的反對，在八月十四日和克拉拉私定終生。也因此，在此曲初稿上所附的一段詩，或許表達了他悲喜交集的心情，說他喜的是誠實面對，悲的是勇氣，說的正是與克拉拉戀情在這一年的強烈起伏。一八三九年九月五日，舒曼在寫給之前教過自己的老師杜恩（Heinrich Dorn）的信中也提過：「我的音樂

必然會與因為克拉拉而招致的一些掙扎有關,而您也可以由
這個角度去理解我的音樂。因為她正是激發我去寫鋼琴協奏
曲、奏鳴曲、大衛聯盟舞曲、克萊斯勒魂等曲的動機。」

　　此曲的初稿,每一首的標題都以 F 或 E 開頭,標明是
佛羅瑞斯坦或是幽瑟比厄在說話(有四曲是兩者的對話因
此 F 和 E 都出現),而在第九首和第十八首則分別寫上:
「這裡佛羅瑞斯坦的話暫告結束,只是雙唇還微微顫抖。」
第十九首則是寫著「幽瑟比厄又意猶未盡地補上一段話:
幸福從他的雙眼中流露而出。」不過這樣的標題在隨後
一八五一年的第二版中就全部刪除了,只加了一些演奏的指

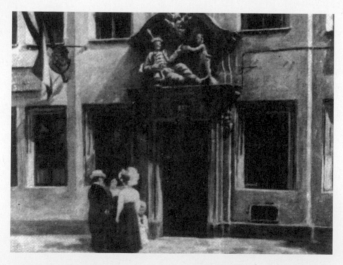

萊比錫「大衛兄弟同盟」的所在地,「咖啡聖誕樹」的入口。

Allgemeine

Musikalische Zeitung.

Neue Folge, I. Jahrgang

redigirt von Selmar Bagge.

Mit Beiträgen von

S. Bagge in Leipzig, Dr. H. Deiters in Bonn, F. W. v. Ditfurth in Nürnberg, F. Espagne in Berlin, M. Fürstenau in Dresden, L. Granzin in Danzig, Dr. Ed. Hanslick in Wien, Dr. M. Hauptmann in Leipzig, F. Hinrichs in Halle, Prof. O. Jahn in Bonn, H. v. Kreissle in Wien, Dr. Ed. Krüger in Göttingen, Dr. P. Marquard in Messina, L. Meinardus in Glogau, Dr. E. Naumann in Jena, C. v. Noorden in Bonn, G. Nottebohm in Wien, Dr. O. Paul in Leipzig, F. Pohl in London, J. Rosenhain in Paris, A. Saran in Königsberg, Dr. E. Schneider in Dresden, F. Sieber in Berlin, A. W. Thayer in Wien, A. v. Wolzogen in Breslau, R. Wüerst in Berlin u. A.

Mit dem Bildniss von Joseph Joachim.

Leipzig,

Druck und Verlag von Breitkopf und Härtel.

1863.

Allgemeine musikalische Zeitung 內頁.

示。可是後世卻始終比較偏愛舒曼的第一版,只在部份樂曲中參考第二版的指示。此曲最特別之處是在最後一曲結束時,出現了十二聲以左手彈奏低音 C 的前奏,暗示了午夜十二點鐘聲響起,宴會結束。

　　整首大衛聯盟舞曲,其實可以視為舒曼的婚禮進行曲。因為舒曼在創作此曲時,整個腦子都在想著他和克拉拉即將到來的婚禮,在他同時寫給克拉拉的信中,他也提到:「此曲對我的意義重大,如果你真的屬於我,你一定會瞭解此曲中的秘密,因為這是我由衷獻給你的創作。此曲中所描述的,就是婚禮前一晚的情景。」舒曼在此信中提到所謂的婚禮前一晚(pottersbend),是德國人特有的傳說。德國人相信在婚禮前一晚,會有很多小妖精跑去新娘家裡戲弄她。也因為這種種與克拉拉、婚姻的聯想,舒曼曾經說過,創作此曲所帶給我的快樂,是其他作品都無法比的。因此,雖然這是一首早期的作品,卻可視為舒曼創作中最能吐露他內心世界,把他情緒擺盪和分裂性格紀錄得最翔實的一部作品,日後他的精神分裂,甚至也可以在此作中嗅到一點痕跡。

　　至於此曲為什麼用這麼奇特的標題呢?這裡的大衛,指的是《聖經》裡擊敗菲利斯坦人(Philistines)的那個大衛。不過,舒曼是將菲利斯坦人聯想成當時樂壇上的保守派,因此大衛聯盟就是一群對抗保守思想的新潮藝術家。那舒曼

所謂的大衛聯盟是由誰組成的？就是他自己和克拉拉，還有佛羅瑞斯坦和幽瑟比厄四個人。舒曼更在首頁寫下：佛羅瑞斯坦和幽瑟比厄將此曲獻給沃特・封・歌德（Walther von Goethe），這位沃特・封・歌德就是德國大文豪歌德的孫子。佛羅瑞斯坦和幽瑟比厄是舒曼作品中會一再出現的人物，他們象徵了舒曼性格中分裂對比的兩面：佛羅瑞斯坦具有比較複雜、強烈的情緒，化身在音樂語言裡，舒曼會寫出

柯塞提：《大衛生活的情景》。浪漫時代初期的代表性作曲家舒曼，是繼舒伯特之後最重要的藝術歌曲創作者之一。

比較複雜且緊湊的音樂來代表；而幽瑟比厄則是他性格中細膩、敏感且溫柔的一面，在音樂裡則以抒情、浪漫的音樂來代表。此曲的首版舒曼原有載明第二、五、七、十四首是佛羅瑞斯坦所寫，三、四、六、十、十二首是幽瑟比厄所寫。此曲的構成，一開始舒曼就很自覺地知道自己要呈現極端對立的性格，因此在寫作上是毫不掩飾，這樣的作法被當時的人視為一種瀕臨瘋狂的性格。也因為在當時還沒有人寫出這樣不管調性、節奏和曲趣前後對比都這麼大的組曲，所已頗引人注意。不料，日後舒曼竟然真的精神失常，或許早在這時就已經透露了跡像。

此組曲中比較特別的有：

第一曲：活潑的，佛羅瑞斯坦與幽瑟比厄（Lebhaft, Florestan und Eusebius）

此曲其實是舒曼採用了克拉拉一首音樂晚會（Soirees musicales）的型式寫成的，而且曲中第二小節舒曼也在一旁註解道：Motto von C. W.。C. W. 就是克拉拉‧魏克。

第三曲：幽默，佛羅瑞斯坦（笨拙地）（Mit Humor, Florestan, Hahnbuechen）

此曲中引用了舒曼早期作品《蝴蝶》和《狂歡節》中的主題。

佛羅瑞斯坦和幽瑟比厄：

佛羅瑞斯坦和幽瑟比厄最早出現在舒曼於
一八三一年七月一日的日記裡，他稱這
兩個虛擬的角色是，我的兩個好朋友；
後來在一八三一年舒曼生日那天，舒曼
又在日記裡寫道：「從今天起，我想
用更漂亮、更適切的名字來稱呼我的
好友。」所以他給老師魏克取了「拉羅
大師」（Master Raro）這樣的名字，情人
克拉拉則成為「西莉亞」（Cilia），另一
位老師杜恩（Dorn）則是「音樂總監」
（Music Director），另外還有很多不同的

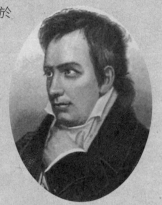

小說家提耶克，Joseph Karl
Stieler畫作.。

綽號。一開始舒曼是想用這些角色寫一部小說，裡面就包括了佛羅
瑞斯坦等人物。也就是在這一天，大衛聯盟這個名稱也浮現了。前
述幾位小說中的人物，都包括在這個聯盟裡。

後來舒曼對這兩個角色的迷戀益發強烈，這首《大衛聯盟舞曲》和
《第一號鋼琴奏鳴曲》作曲者的名字都不是舒曼，而是佛羅瑞斯坦
和幽瑟比厄。而舒曼的幾位好友，也跟著他一起瘋，一起來玩佛羅
瑞斯坦和幽瑟比厄的虛擬作曲家遊戲。例如，史提芬海勒（Stephen
Heller）寫了一首輪旋詼諧曲（Rondo-Scherzo，作品八），獻給這兩
個人物；小說家貝克（Julius Becker）一部名為《新浪漫門徒》（The
New Romanticists）的小說裡，有一章也名為「佛羅瑞斯坦與幽瑟比
厄」。舒曼自己解釋，他想像中的大衛聯盟，其實還有很多不為外

界所知的人物，像是白遼士和莫札特，但他們卻都不知道自己是屬於大衛聯盟的。

我們有必要理解這個聯盟背後的時代意義，其實在十八世紀末、十九世紀初，這種地下集會的型式相當盛行，最著名的就是莫札特參加的共濟會（masonry）。這是一種一群人為共同理想而集結的秘密組織，以此對抗現存、主流的社會價值和思維。

其實，佛羅瑞斯坦和幽瑟比厄這兩個人物的「性格」並不是舒曼創造的，而是他從小說家尚‧保羅（Jean Paul）的小說裡借來的。尚‧保羅的小說裡常有這種人物尖銳對比的描寫，舒曼形容這是一對性格極端不同的兄弟：哥哥狂野、衝動，弟弟安靜內向、好思考。而佛羅瑞斯坦這名字則是舒曼從貝多芬歌劇《菲德里奧》和小說家提耶克（Ludwig Tieck）的小說《法蘭茲‧史騰堡之旅》（Franz Sternbald' s Travels, 1798）中借來的。而幽瑟比厄則是班塔諾（Glemens Brentano）小說《高特維》（Godwi, 1801）中的人物，但似乎也和教會曆中的聖徒名字有關。因為教會曆上八月十二是克拉拉，八月十四是幽瑟比厄，而舒曼顯然有意把對克拉拉的關注轉移到相鄰兩日的幽瑟比厄身上。

至於這兩個名字第一次出現在公眾面前，是在一八三一年舒曼在自己創立的音樂雜誌《音樂時代雜誌》（*Allgemeine Musikalische Zeitung*）上，其中有一篇他評論剛在國際樂壇綻露頭角的作曲家蕭邦的作品《莫札特主題變奏曲》（*Vairations on la ci darem*，依《唐‧喬望尼》中「讓我們手牽著手」主題改編，作品二），文章中他

假借佛羅瑞斯坦這個人物講出了一句日後我們都很耳熟能詳的話：
「脫帽致敬吧，各位先生，天才來臨了」。佛羅瑞斯坦口中的天
才，是在一旁創作音樂的幽瑟比厄。這裡面舒曼沒有提到蕭邦和自
己，但其實他卻是借佛羅瑞斯坦和幽瑟比厄來形容自己和蕭邦。

Allgemeine musikalische Zeitung 書影

四個音符的遊戲

狂歡節

Carnaval, Op.9

　　舒曼給這首鋼琴套曲下的副題是「四個音樂的小型場景」（Scenes mignonnes sur quatre notes）。這首作品是舒曼在一八三四年間創作的，這時期他的作品屬於踏入成熟但外放型的風格。也就是說，比起日後的《兒時情景》等作來，這時的作品在旋律的選擇和氣勢上，都顯出年輕人對於濃烈戲劇性的偏好——都是選擇第一次聽到就讓人印象深刻，但不見得雋永，也不是內斂的。同時，這時期的舒曼也偏好寫作技巧艱難，有時甚至挑戰傳統的樂曲，且篇幅都很大，包括《交響練習曲》、《C 大調幻想曲》、《克萊斯勒魂》等曲，都完成於一八三四到三八年間。這段時期的樂曲，比起更早期的作品，舒曼更能掌握到浪漫音樂的元素，旋律更琅琅上口，音樂鋪陳更講究戲劇張力，顯示了他作為浪漫派中期核心德奧作曲家踏入成熟期的代表性創作風格。

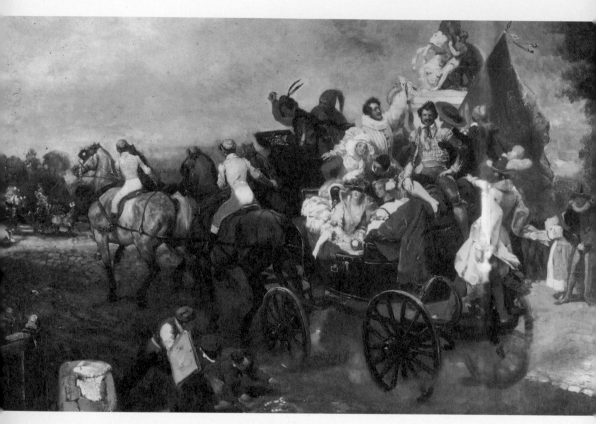

尤金‧拉米：《一八三四年的嘉年華》。

　　此曲的副題很奇特，但卻不是最初所標示的：「四個音符的遊戲」（Schwaenke auf vier Noten），不過前後二者都朝同一方向暗示。舒曼在這裡所指的四個音，是藏有音樂密碼（cryptogram）的四個音符：A-降 E-C-B，這四個音在德文標成A-S-C-H。Asch 是波西米亞地名「艾許」（現在在捷克境

李賓斯基畫像。Maksymilian Fajans 作

內，改拼為 As），這個與舒曼乍看不相干的地名，其實正是他當時女友厄妮絲汀（Ernistine von Fricken）的家鄉。厄妮絲汀同樣也是魏克的學生。不過，上述四個音符又可以變化為降 A-C-B 三個音，這在德文則拼成 As-C-H。另一組變形則是降 E-C-B-A，在德文拼成 S-C-H-A。這三個變形，加上上述的四音動機，左右了這套狂歡節套曲的二十一首小品。這三種變形的前二種拼法，除了第一種如上述指的是艾許這個地名外，若前面加上 F，則變成德文狂歡節的字首：fasching；而在德文中，Asch 這個字又指「聖灰星期三」（Ash Wednesday），也就是基督教四旬齋（Lent，復活節前四十天）的第一天。另外，舒曼自己的中間名是Alexander（亞歷山大），所以 ASCH 也就是把亞歷山大第一個字母 A，與 Schumann（舒曼）前三字母結合的意思，而 SCHA 這組動機，則是 Schumann 的 Sch 和 A 的組合。所以，上面三組動機，一共暗藏了地名，舒曼本人名字的兩種拼法、狂歡節、聖灰星期三等五種暗語。

舒曼在《狂歡節》中，想像了一整套的故事來架構這二十一首小品，每一首都有其標題和與這則故事相對應的背

59

景，而這二十一首小品，就像是二十一幅插畫一樣，是陪襯這些故事的。而也因為在創作完這套作品時，他和厄妮絲汀已經解除婚約，因此他就改將作品題獻給小提琴家李賓斯基（Karol Lipinski）。舒曼自己知道這樣一套充滿了暗語的作品，不太可能受到大眾歡迎，因此並不特別推薦此作給一般聽眾；同時代的蕭邦也說狂歡節這套作品，不是音樂。或許是因為這樣，雖然這套作品在現代的演奏會上經常出現，但在舒曼生前，卻很少有機會在公開場合演出，就連一向為丈夫作品推廣不遺餘力的克拉拉，也從不在獨奏會上彈奏這套作品，只有李斯特在一八四〇年曾在萊比錫演奏過其中幾曲。

雖然此作號稱有二十一曲，但其實其中的第九曲〈人面獅身獸〉（Sphinxes）並沒有編號，另外，第十八曲〈間奏曲：帕格尼尼〉也沒有編號，因此實際上此作共有二十二曲。以下分別予以介紹：

1. 前奏曲（Preambule）：此曲不用上述的四音動機寫成，而是借用了舒曼一首未完成的「舒伯特主題變奏曲」的主題寫成，這個主題來自舒伯特的葬禮圓舞曲（Trauerwalzer，作品九第二曲）。這樣的前奏，其實和我們一般人想像中的威尼斯嘉年華會差異很大，因為舒曼用很隆重、莊嚴的方式開場。這段隆重的開場後，則是一段小丑般的戲謔場面登場，華麗的彈奏讓人想起街頭藝人翻筋斗的模樣。

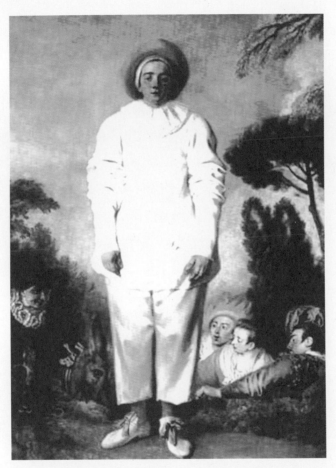

華托（Jean-Antoine Watteau）所繪《皮埃羅》

2. 小丑皮埃羅（Pierrot）：皮埃羅這種角色是義大利十六世紀「藝術喜劇」（Commedia dell' Arte）中一個固定的角色，這種藝術喜劇常戴面具演出，日後就發展成即興劇，講究不寫腳本的即興風格。在這種劇中，皮埃羅是傷心的小丑，他愛的是另一位女丑柯倫冰（Columbine），但柯倫冰卻愛夏樂金（Harlequin），他們三個就形成對比的角色。皮埃羅在西方藝術史上是廣為人知的人物，上場時不戴面具，但把臉塗得很白，史特拉汶斯基（Stravinsky）的芭蕾舞劇《彼德羅希卡》（Petrushka）、荀白克（Schoenberg）的歌唱劇《瘋狂小丑》（Pierrot Lunaire）都是以他為靈感。舒曼為這個角色寫出的配樂，讓人印象非常深刻，靠著錯置的重音，讓人感受到小丑滑稽跟蹌的腳步，好像喝醉酒一樣錯亂不穩，是描寫性格很強烈的一部作品。但是，音樂中除了滑稽以外，也透露出一種蒼涼的感受，好像不為世人所理解與接受的孤獨，這也正是皮埃羅這個角色在西方文化中既有的印象。

3. 夏樂金（Arlequin）：Arlequin 是夏樂金（Harlequin）這個丑角的德文拼法，義大利文拼成 Arlecchino，源自拉丁文的海克力士（Hercules）。這個丑角是歡樂的角色，對比於皮埃羅的悲傷性格。而他的妝扮也與皮埃羅相反，他是臉塗黑，穿著花色鮮豔的衣服，黑色和紅色是整個妝扮給人最

強烈的印象。舒曼在此曲的音樂一樣承繼上一曲那個錯落的重音，暗示兩者都是小丑的那種跳躍和不規則的腳步，而其性格上較陽光的風格，也透露在曲中。

4. 高貴圓舞曲（Valse noble）：高貴圓舞曲是舒曼借自舒伯特作品的靈感，舒伯特寫有一套名為「高貴與感傷的圓舞曲」（Valse sentimentale et noble），後來也被二十世紀作曲家拉威爾（Ravel）借用。

5. 幽瑟比厄（Eusebius）：在舒曼另一部《大衛聯盟舞曲》中出現過的角色，這裡又再次現身了，這個人物是舒曼較內向、纖細性格的化身。音樂中舒曼描寫這個角色小心翼翼的樣貌。這段樂曲很特別的地方是，舒曼用了七連音在二四拍的節奏裡。

6. 佛羅瑞斯坦（Florestan）：這是舒曼性格強烈、熱情一面的化身，此曲借用了舒曼年輕時的鋼琴獨奏曲《蝴蝶》中一開始的主題，

Arlechino (1671)

Maurice Sand 所繪的《夏樂金》

63

穿插出現在樂曲中，有一種精神錯亂般的感覺，這種作法是舒曼很典型的創作風格。曲中有一段頑固、不斷出現的動機，像是一再打破音樂進行般的出現，那就是ASCH的四音動機。

7. 賣弄風情（Coquette）：這是描寫一名風騷的女子刻意擺弄裙襬吸引男人目光的曲子。同樣採用了錯置的節奏。這段音樂的構成和舒曼在「蝴蝶」套曲中的作法很類似。

8. 回答（Replique）──人面獅身獸（Sphinxes）：這段音樂延續上一曲的音樂動機和構成。人面獅身獸這一段音樂以 SCHA、AsCH 和 ASCH 三個不同動機組成，基本上，演奏出來是聽不出任何效果的，因為總共就只有七個音：舒曼只是用二分音符各寫在三個小節上，既沒有和弦，更沒有調性。但是在譜面上，這七個音就形成仰著頭、全身趴著和低頭的三個姿勢，就像人面獅身像的動作一樣。所以它呈現的是視覺效果，而不是音樂效果，這樣的作法在音樂史上相當罕見。人面獅身獸是源自古埃及的信仰，今日在埃及著名的吉薩（Giza）的卡夫勒（Khafre）金字塔旁，都還可以見到一座巨型的人面獅身像，是舉世聞名的埃及象徵。埃及人相信這是一隻有著女性頭部，獅子身體的神獸。後來古希臘人也將這個神話人物放進他們的傳說中，還為牠加了老鷹的翅膀和毒蛇的頭作為尾巴。據說此獸就守在提比斯城

（Thebes）的城門，過往旅
客都要回答牠問的問題：
什麼樣的動物早上四條腿
走路、中午兩條腿走路、
黃昏變三條腿，而且腿越
多越屢弱？凡是無法答出
問題的人，就會被牠勒死
並吞掉。後來這個謎題被伊
底帕斯破了，他的答案就是
「人」。據說牠還有第二道

莫里梭特：《捉蝴蝶》。舒曼於一八三一
年創作了由十二首曲子構成的《蝴蝶》組
曲（圖右上為其樂譜扉頁）。

謎題：有兩姐妹，兩人互為對方所生，然後又生出對方。答
案則是「白晝與黑夜」。

　　9. 蝴蝶（Papillon）：雖然名為蝴蝶，而且上面「佛羅瑞斯
坦」一曲中也借用了年輕時的那首《蝴蝶》作品的主題，但這
首蝴蝶卻和套曲《蝴蝶》完全沒有關係。這首樂曲非常急速，
和一般人想像中的蝴蝶完全連接不起來。對很多現代人而言，
這是一首像是在描寫飆車景像，時而出現煞車急停和轟隆隆高
速駕駛的作品。在演奏難度上，也像是一首讓鋼琴家在琴鍵上
飆速的作品。

　　10.「A.S.C.H-S.C.H.A」文字舞者（Lettres Dansantes）：
這段音樂舒曼對讀譜的人開了個玩笑，因為雖然標題是寫了

ASCH 和 SCHA，但實際上曲中用到的動機卻是 As-C-H 三音動機。這是一段像是芭蕾舞者跳著足尖舞，靈活輕巧的舞蹈，音樂用的是快步圓舞曲的節奏，在後段轉為溫柔優雅的舞姿。

11. 琪雅莉娜（Chiarina）：琪雅莉娜就是義大利文的「克拉拉」。在一首原本是依自己未婚妻的出生地為名寫成的作品中，放進克拉拉的名字，或許也正說明了舒曼被眾人看出的心事：他始終忘懷不了克拉拉。這是舒曼心中嘉年華會上的角色之一，他描寫自己心目中的克拉拉，那種帶著豪情和男性氣息的行事風格，不減其特有的女性特質，這正是克拉拉在舒曼心中的印象。這段音樂同樣是用 As-C-H 三音動機變化成的。這段音樂全部都以附點寫成，帶有蕭邦圓舞曲的色彩，那附點音符一成不變地貫穿全曲，有一種頑固又刻意的感覺。如果不是這附點音符如此頑固，這道旋律原本可以有更自由飛翔的機會，但這似乎就是舒曼心中的克拉拉：美好又有才華，卻不知被什麼綁縛住，而無法高飛。

12. 蕭邦（Chopin）：很奇妙的，舒曼筆下的蕭邦，卻完全沒有一點蕭邦的色彩，只在中段拔高模仿蕭邦夜曲圓滑奏的效果才讓人有一點聯想。蕭邦是在舒曼的宣告下被歐洲樂壇公認為天才的，兩人雖一住巴黎、一住萊比錫，並不常見面，但對彼此的音樂才具卻都相當欣賞。

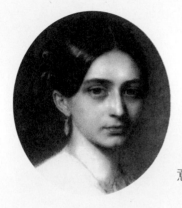

克拉拉像

13. 艾絲特瑞拉（Estrella）：艾絲特瑞拉就是舒曼給厄妮絲汀取的別名。艾絲特瑞拉是西班牙文中「星星」的意思，而上面的琪雅莉娜，則源自義大利文的Chiara，意思是清澈的意思。這兩個別名，也分別代表了這兩位當時在舒曼生命中重要女子，個別在舒曼心中的意義和印象。

14. 重逢（Reconnaissance）：這是整套狂歡節作品中，讓人印象最深刻的一首，因為舒曼在這裡發明了在右手內聲部不斷以大姆指彈奏重覆低於主題八度的單音，造成一種滑稽的印象，和整部作品狂歡節的主題非常貼切。一般相信是在描寫他和厄妮絲汀在舞會中偶然相遇的情形。

15. 潘塔隆和柯倫冰（Pantalon et Colombine）：潘塔隆和柯倫冰、皮埃羅、夏樂金都一樣，是義大利假面喜劇中的固定丑角，潘塔隆在劇中是老不修，穿著緊身衣來掩飾自己老去的外表，又特別喜歡勾搭女性，但總是被拒絕。柯倫冰在義大利文是「鴿子」的意思，在義大利假面喜劇中，她是固定和夏樂金配對的，不過兩人的關係是婚外情，她真正的丈夫是皮埃羅。這四個角色中，柯倫冰、夏樂金

向未來出發

在舒曼十八歲生日之前，他寫信給他的好友弗勒西格說他要到萊比錫上大學。他希望在萊比錫找到「希臘式的無憂無慮，總是以樂觀的態度，於順境與逆境之間處之泰然。」但一想到要和母親分開，舒曼頓時顯得徬徨無助，他形容自己被「丟到黑暗的世界，失去指引、失去老師，也失去如父親般的長者。」他懇求弗勒西格：「就算我微不足道，不配做你的朋友，也請你不要收回你的友誼……帶領我積極面對人生，在我迷失方向時，拉我一把。」

在前往萊比錫之前，煩躁不安的舒曼渴望友情的滋潤。他與另一個學生吉斯伯・羅森（Gisbert Rosen）展開渡假旅行。他們先到貝倫斯（Bayrenth）向尚・保羅致敬，再轉往南方到紐倫堡（Nuremberg）。舒曼強迫自己在日記上寫下密密麻麻的行程，詳述飲食、住宿、觀光、旅費、社交活動，還有性經驗，他以「瘋狂的享樂」、「嬌滴滴的女子」、「手指在裙擺下蠢蠢欲動」、「笑臉迎人的妓女」等字眼來形容他的歡場際遇。

當他二人在奧格斯堡（Augberg）停留時，舒曼曾與克拉拉・庫拉（Clara Kurrer）有過短暫的逢場作戲。克拉拉・庫拉的父親是一位非常有成就的化學家，也是舒曼家的好友。他特地寫了一封信給海涅（Heinrich Heine），將舒曼介紹給他。海涅住在巴伐利亞（Bavaria）的首都慕尼黑（Munich）。舒曼與羅森在慕尼黑渡過一個星期，那是整個旅遊的高潮，他們前往音樂會，又參觀美術館。當他與海涅見面時，本來以為他「喜怒無常、不願與人來往」。但

是後來舒曼發現他「非常有人性，有希臘式的親切感，他以最友善的方式與別人握手……只有在嘴角上才掛著那刻薄嘲諷的笑容。他對於人生苦短一笑置之，也認為人類是渺小的動物，因此對人生抱著輕蔑的態度。」這段難忘的經驗讓舒曼在數年後將海涅的詩集譜成曲子。

在造訪慕尼黑之後，舒曼經驗離別的痛苦。羅森的下一站要前往海德堡（Heidelberg），舒曼與羅森離別時，心中萬般難捨。在回家的路上，舒曼一方面被鄉愁淹沒，一方面又渴望在外成就一番事業，這兩種交錯的感覺紛紛湧上心頭。在返回萊比錫的途中他經過茨維考，雖然只短短數個小時，他卻驚覺一陣錯愕：「竟然沒有人聽過，更別說親眼瞧過有關紐倫堡、奧格斯堡和慕尼黑的種種情形。」此時的舒曼已增廣許多見聞，不可同日而語。

和皮埃羅都是社會底層的人物，他們都是僕從，只有潘塔隆是富人。在義大利喜劇中，柯倫冰會隨身帶著花鼓，當好色的潘塔隆接近示愛時，她就用花鼓趕他走。她也是四個角色中最有智慧的一位。著名的義大利寫實（verismo）歌劇《丑角》（I Pagliacci）中，故事就是繞著這齣戲中戲演出的，劇中主角分別扮演柯倫冰、夏樂金等角色，而劇外他們的人生也正上演著背叛的

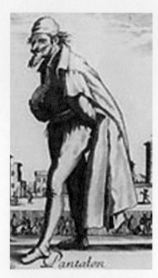

Maurice Sand 繪：《潘塔諾》

愛情故事。劇中最有名的一段詠嘆調「粉墨登場」（vesti la giuba），就是男主角上場前一邊給自己化上皮埃羅的白臉，哭訴丑角人生的心情寫照。在舒曼創作這套作品時，上述這部歌劇還未問世，但舒曼已經在此曲中找到了這四個角色之間強烈的戲劇張力。這不是一段愉快的音樂，樂曲一開始舒曼描寫了柯倫冰的急智和性情，音樂聽起來很像在逃避什麼，因為她在躲著好色的潘塔隆。在視覺方面，樂譜上我們看到舒曼寫出的是左右手兩道旋律分別朝不同方向，左手代表的是潘塔隆，右手是柯倫冰，兩人的音樂在同時演奏過後，柯倫冰以錯置的重音來敲花鼓，拒絕潘塔隆。

16. 德風圓舞曲（Valse allemande）──間奏曲：帕格尼尼：此曲和之後的帕格尼尼形成一個三段體的形式，由德風圓舞曲前後包覆中間的帕格尼尼。一開始的德風圓舞曲，其曲趣是在《蝴蝶》中就出現過的，那種將極優雅和八度音的強音樂段對比，是早期舒曼樂曲中常見的手法。比較特別的是帕格尼尼一段，舒曼以左右手重音錯置來呈現此曲，左手早十六分音符開始，出現在後半拍，並刻意標示重音在後半拍，可是右手卻是重音在前半拍，這樣的結果，形成兩手各有一道旋律互相追逐的效果。這樣的鋼琴音樂寫法，在當時是沒有人想到過的。

17. 告白（Aveu）：這是描寫向心儀的對象傾訴衷曲的樂曲。這段樂曲的旋律和上一曲有連貫性，只是音樂氣氛變得遲疑不前，似乎就像向一直暗戀的人告白時，吞吞吐吐的口吻。這種效果在鋼琴上是舒曼透過讓左手低音呈現一道主題，落在強拍上，再讓右手以切分音重覆彈奏前一音的音高，這樣造成了旋律給人遲疑的感覺。這裡我們可以看到，舒曼如果抓住了單一的靈感，並將之貫徹實現到樂曲中，將可達到他所要表達的效果。

18. 兜風（Promenade）：此曲中的手法，也是延續舒曼在《蝴蝶》一作中的風格。以圓舞曲的節奏寫成的此曲，描寫熱戀中的男女在擁舞中親密的情形。

19. 暫歇（Pause）：雖名為暫歇，卻是教鋼琴家最不能休息的一首曲子，此段音樂延用了一開始前奏曲中的樂段。

20. 打倒腓力斯汀人的大衛聯盟進行曲（Marche des Davisbundler contre les Philistins）：此曲中引用了前面幾曲的片段音樂一起來塑造熱鬧的氣氛，同時還有一首〈祖父舞曲〉（Grassvater Tanz），舒曼說這是一首十七世紀的古老歌謠，他用這段歌謠來代表一直阻礙樂壇進步的守舊勢力，這道旋律在〈蝴蝶〉一曲中也出現過。此曲的氣氛既要描寫勝仗後的那種凱旋氣勢，還要帶出樂曲近終了的結束感。

舒曼與厄妮絲汀的戀情：

厄妮絲汀是在一八三四年四月二十一日才住進魏克家中的，她比克拉拉大三歲，同樣是才華洋溢的女鋼琴家。她算是舒曼最早的一位正式女友，可能是因為和舒曼一樣，原本都打算找胡邁爾當鋼琴老師，所以兩人很快就相談甚歡，進一步就交往了。舒曼這種一直在魏克老師的女學生中找女友的交友方式，顯然日後都被魏克看在眼裡，也才會在他和克拉拉交往時，那麼強烈阻撓，因為魏克老師實在看過太多舒曼讓女學生傷心的實例。厄妮絲汀來自貴族世家，母親和父親兩家都是貴族。舒曼在當時寫給母親的信中曾介紹這女孩說，這是一位貴族的後代，父母都有爵銜，而她也和我一樣

厄妮斯汀像

熱愛藝術和音樂，正是我心中理想的妻子人選。當時舒曼的心腹好友沃格特（Henriette Voigt）在兩人短短交往四個月後，就被告知兩人已經訂婚，舒曼送了厄妮絲汀一只訂婚戒指和自己的畫相，但這件事被魏克老師發現，就寫了一封信給厄妮絲汀的父親，說兩人雖未牽手，也未接吻，但看得出來互相吸引。厄妮絲汀的父親於是立刻寫了信去警告女兒，要她謹守份寸，並要留意人言可畏。隨即他就在九月六號來到萊比錫，把女兒帶回家鄉艾許。此舉讓舒曼諂媚地用了厄妮絲汀父親的主題，寫了他知名的「交響練習曲」。

　　但是就和舒曼同時期的戀情一樣，舒曼對厄妮絲汀的感覺很快就變了。在一八三五年六月間舒曼寫給母親的家書中，都還在稱頌厄女的優點。可是隔月舒曼前往厄的故鄉艾許回來後，卻立刻改變心意，告訴母親說此女非她想像中的樣子。原來，是因為舒曼發現她是所謂的厄妮絲汀女爵的妹妹與其姐夫所生的私生女。此一事實大大澆熄了舒曼的熱情。雖然厄妮絲汀從小也是由生身父親養大，但她卻一直沒有真的被承認，而是一直到她與舒曼的婚約定下後，才將她由私生女的身份扶正為貴族之後。舒曼就為了這個原因，在

隔年一月取消了與厄妮絲汀的婚約。

　　舒曼在一九三八年寫給克拉拉的信中，曾經提到他和厄妮絲汀解除婚約的主要原因，他說，一開始他以為厄會是他的救星，那麼好的身家，又深愛著他，可惜之後他發覺她很窮，而他自己也是個窮小子，再加上發現她的身世，感覺自己深受欺騙，於是解除婚約。這封信中，舒曼還稱，他選擇與厄妮絲汀訂親，是因為要解救克拉拉，因為這樣他才不會再纏著克拉拉。這點似乎是真的，因為從一八三五年夏天開始，舒曼的日記就不斷記著他和克拉拉之間戀情的發展，包括兩人的初吻（克拉拉自己的日記同樣也載有此事）。而且這件事其他人也都看在眼裡，連厄妮絲汀在聽聞兩人訂親後都寫信給舒曼說，我從以前就一直覺得，你這輩子只會愛克拉拉。很顯然，舒曼一直以為可以騙人也騙自己，靠著娶厄妮絲汀為妻，來掩飾並壓抑他對克拉拉的愛，但終究，這份愛還是壓抑不住，跳出來主宰了兩人的一生。

舒曼與厄妮絲汀的戀情：

厄妮絲汀是在一八三四年四月二十一日才住進魏克家中的，她比克拉拉大三歲，同樣是才華洋溢的女鋼琴家。她算是舒曼最早的一位正式女友，可能是因為和舒曼一樣，原本都打算找胡邁爾當鋼琴老師，所以兩人很快就相談甚歡，進一步就交往了。舒曼這種一直在魏克老師的女學生中找女友的交友方式，顯然日後都被魏克看在眼裡，也才會在他和克拉拉交往時，那麼強烈阻撓，因為魏克老師實在看過太多舒曼讓女學生傷心的實例。厄妮絲汀來自貴族世家，母親和父親兩家都是貴族。舒曼在當時寫給母親的信中曾介紹這女孩說，這是一位貴族的後代，父母都有爵銜，而她也和我一樣熱愛藝術和音樂，正是我心中理想的妻子人選。當時舒曼的心腹好友沃格特（Henriette Voigt）在兩人短短交往四個月後，就被告知兩人已經訂婚，舒曼送了厄妮絲汀一只訂婚戒指和自己的畫相，但這件事被魏克老師發現，就寫了一封信給厄妮絲汀的父親，說兩人雖未牽手，也未接吻，但看得出來互相吸引。厄妮絲汀的父親於是立刻寫了信去警告女兒，要她謹守份寸，並要留意人言可畏。隨即他就在九月六號來到萊比錫，把女兒帶回家鄉艾許。此舉讓舒曼諂媚地用了厄妮絲汀父親的主題，寫了他知名的「交響練習曲」。

但是就和舒曼同時期的戀情一樣，舒曼對厄妮絲汀的感覺很快就變了。在一八三五年六月間舒曼寫給母親的家書中，都還在稱頌厄女的優點。可是隔月舒曼前往厄的故鄉艾許回來後，卻立刻改變心意，告訴母親說此女非她想像中的樣子。原來，是因為舒曼發現她是所謂的厄妮絲汀女爵的妹妹與其姐夫所生的私生女。此一事實大

大澆熄了舒曼的熱情。雖然厄妮絲汀從小也是由生身父親養大，但她卻一直沒有真的被承認，而是一直到她與舒曼的婚約定下後，才將她由私生女的身份扶正為貴族之後。舒曼就為了這個原因，在隔年一月取消了與厄妮絲汀的婚約。

舒曼在一九三八年寫給克拉拉的信中，曾經提到他和厄妮絲汀解除婚約的主要原因，他說，一開始他以為厄會是他的救星，那麼好的身家，又深愛著他，可惜之後他發覺她很窮，而他自己也是個窮小子，再加上發現她的身世，感覺自己深受欺騙，於是解除婚約。這封信中，舒曼還稱，他選擇與厄妮絲汀訂親，是因為要解救克拉拉，因為這樣他才不會再纏著克拉拉。這點似乎是真的，因為從一八三五年夏天開始，舒曼的日記就不斷記著他和克拉拉之間戀情的發展，包括兩人的初吻（克拉拉自己的日記同樣也載有此事）。而且這件事其他人也都看在眼裡，連厄妮絲汀在聽聞兩人訂親後都寫信給舒曼說，我從以前就一直覺得，你這輩子只會愛克拉拉。很顯然，舒曼一直以為可以騙人也騙自己，靠著娶厄妮絲汀為妻，來掩飾並壓抑他對克拉拉的愛，但終究，這份愛還是壓抑不住，跳出來主宰了兩人的一生。

夢幻的回憶

兒時情景

Kinderszenen, Op.15

　　《兒時情景》是舒曼最有名的一套鋼琴曲集，完成於一八三八年。這套曲集，不像舒曼另一套兒童曲集，是寫給兒童演奏的作品，而是以成年人回憶童年時光的角度寫下的，因此彈奏者和聆聽者，也必須採用同樣的角度來理解全曲。原本舒曼一共寫了三十首小品，打算放在裡頭，但最後只選了其中的十三首。一開始舒曼並沒有想把這套曲集命名為「兒時情景」，而只想用「簡易小品」（Leichte Stuecke）為曲集名，而且每首小曲也都沒有標題，後來我們看到曲集中每首小曲都有各自標題的情形，是全部完成後才加上的，目的是為了讓演奏者有點提示，但並不想影響詮釋的角度。由此可知，要理解這套作品，也不一定要完全依照舒曼標題的指引，而可以全憑聆聽者去想像。而雖然這是舒曼最有名的一套鋼琴曲集，但他的原始手稿卻沒有被保存下來，只有

部份小曲找得到。這讓我們很難藉由手稿去進一步揣測舒曼創作的原意。

《兒時情景》的樂譜扉頁。

舒曼在一八三三年曾寫過一封信給克拉拉，信中他提到他在等候她來信的空檔發狂似地寫了一套作品，這套作品就是《兒時情景》。信中他並提到，克拉拉常說他很孩子氣，而他就發揮自己孩子般的想像力，一口氣寫下三十首小品。或許是一口氣創作的緣故，這十三首作品，彼此之間隱隱約約有著一種動機上的牽連，而且都和克拉拉的名字轉化成的音有關：就是從 sol 到 re 下行的四個音，舒曼以這四個音代表克拉拉，在全套十三曲中，這四個音的動機，會一再的浮現。有時很明顯，像第一曲就出現在一開始，但有時則不那麼容易觀察到。集中特別值得一提的有：

1.「陌生的國度與人們」（Von fremden Laendern und Menschen）——雖然說是在描寫遙遠的國家和其人種，但此曲卻像是一首催眠曲，我們幾乎可以從樂曲那種帶著夢幻似的情境編織中，感受到舒曼所謂的陌生國度，並不是真的需

乘船到達的國度，而是一個小朋友在睡夢或睡前故事中聽到或想像到的遠方國度，是那麼的不真實與虛幻。

2.「古怪的故事」（Kriose Geschichte）——此曲中第三個小節再度出現第一曲裡的克拉拉動機，同樣是下行的四音，在第二音則以附點增加時值，和第一曲完全一樣，但卻不容易聽出來。但是這次這個動機會被反覆兩遍。此曲比起第一曲來，速度和調性上都輕快了一些，第一曲中微微透露的哀傷，在這裡又舒緩了一些，只在最後一次主題反覆前，才些微又流露出因調性轉暗而呈現的一抹憂傷。

3.「捉迷藏」（Hasch-Mann）——這首曲子用音樂描寫捉迷藏的情形，或許在創作時舒曼心裡想的並不是捉迷藏，而只是在寫一首用單一動機頑固地進行的樂曲，但是在完成後要下樂曲標題時，感覺這些頑固的動機，聽起來就像是在捉迷藏，因此就符合曲趣地下了捉迷藏這樣的曲名。

4.「撒嬌的小孩」（Bitlendes Kind）——這首曲子比較特別的是在樂曲最後，這裡舒曼留下一個「屬七和弦」，沒有用「終止和弦」來結束全曲，給人一種懸而未決的感覺，但卻成了此曲最讓人印象深刻的一個音，感覺好像是事情到此忽然中斷，小朋友忘了自己在吵什麼，睡著了，或者又被別的東西吸引，消失在這個房間裡了。

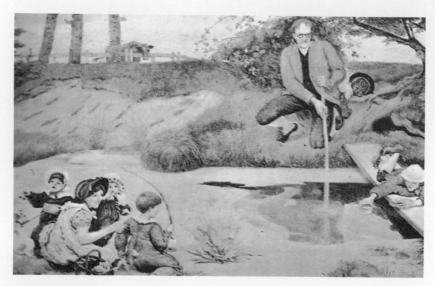

布朗：《和孩子們在水池邊嬉戲》

5.「幸福的滿足」（Glucked genug）——這是什麼樣的滿足呢？這首曲子其實很像一個小朋友望著窗外，有知更鳥在啼叫，白雲在天上飛過，陽光照在地面隨著雲朵的影子一暗一亮的，就是這樣的幸福感，帶給小朋友的滿足。

6.「大事」（Wichfige Begebenheit）——這首曲子人感覺就像是整個家都亂烘烘，好像要準備迎接什麼重要客人一樣，小朋友站在一旁，看著大人手忙腳亂，腳步又重又急，沒有人有空理他，曲中那些「六和弦」，就好像大人腳步聲一樣，不停地用力踩踏著。

7.「夢幻」（Traemerei）——沒有人理會的小朋友，在

百無聊賴之下，回到房中，靜靜地睡著，然後就夢到了森林、獨角獸和月亮下的兔子。整套《兒時情景》中，最受到喜愛的就是此曲。此曲的曲趣其實很成熟，是用大人心境寫下的，尤其是中段轉入小調，這樣的心情轉折，並不是兒童所有的，這也說明了為什麼這套《兒時情景》並不是在描寫小朋友的眼光所看的世界，而是成人回憶中的童年時光。

8.「火爐旁」（Avakamin）——這首曲子前兩個音和上一曲完全一樣，時值則減半，兩曲的調性也完全一樣，這顯然是舒曼刻意安排的，藉此有利於情緒的延續。那種 F 大調的溫暖光澤，從上一曲的夢中場景，延續到此曲在爐火旁的溫馨時光，輕快的樂聲中，似乎看得到小貓繞著爐火影子跑的情景。

9.「搖馬騎士」（Ritter vom Steckenpferd）——此曲是整套《兒時情景》中，曲趣塑造最生動的一首。反覆的左手雙音節奏，點出馬蹄達達的聲響，雖然小朋友騎的是前後搖晃的搖馬，但是也煞有介事般地威風。整首曲子像旋風一樣，似乎騎馬的人還享受著迎面拂來的風在髮梢呼嘯而過的快感。此曲的重音落在弱拍上，那種切分音的效果，加強了樂曲節奏錯落的異樣感，也是此曲讓人印象深刻的原因之一。如果把它當成是一般小朋友騎著那種可以跑來跑去的木馬，就比較難理解此曲的曲趣。舒曼音樂中反覆的左手動機，暗

示的是在原地不動，但會前後搖晃的那種搖馬的姿態。

10.「認真過頭了」（Fast zu Ernst）——這首以 G 小調寫成的曲子，帶點憂傷，似乎是小朋友雙手拄著頭，若有所思在想事情的樣子，但是所想的，在大人眼裡，卻又都是微不足道的小事，可能是專注地在看一隻小螞蟻走路的樣子，也可能是在擔心窗外一片落葉，以為它是被爸媽趕走的小孩。

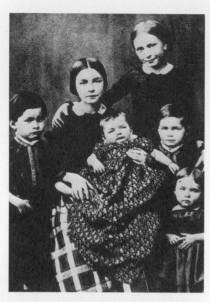

克拉拉和舒曼的五個子女。克拉拉十四歲便與舒曼有來往，但向來風流的舒曼在情歸克拉拉之前，還與其他幾位女性有過親密的交往。

這首曲子右手的主題，是落在每一拍的後半，是以切分音寫成的，舒曼將標題取為「認真的樣子」，又以切分音來呈現主題，目的就在表現這份表面上聽來的憂傷主題，其實並不是真的那麼重要。

11.「驚嚇」（Furchtenmachen）——這首曲子講的是孩子靜靜地在聽著恐怖的鬼故事，因為害怕瑟縮在一起，靜悄悄不敢作聲的樣子。樂曲一開始先描寫溫馨的床旁開著一盞小燈，講著故事的情景；音樂轉入中途時，左手出現第二主

題，像是鬼魅的小精靈躲在森林的蕈菇下方鬼祟張望，動作敏捷又神出鬼沒的樣子。其實最讓人印象深刻的則是這一插入段最後的兩個音，是這兩個音增添了這段音樂恐怖的感受，但是這個感受很快就被接下來的音樂淹沒，氣氛又回到恬靜的床邊故事。

12.「小孩睡著了」（Kind im Einschlummern）——這段音樂帶著一點憂傷和擔心，不像前面的夢幻曲那樣的安祥，原因可能是舒曼想要描寫的不是小孩睡著的心情，而是身為父母看著小孩睡著時，心裡卻憂心著家中的瑣事和開銷，因此雖然看着小孩安祥的面容，卻始終放不下心來。這是一首很典型的浪漫派鋼琴樂曲作品。

13.「詩人說」（Der Dichter spricht）——這首曲子的最後兩個和弦，直接指到舒曼的聯篇歌曲集《女人的愛與一生》的前兩個和弦。在創作這套作品時，舒曼還未創作這套歌曲集，但是卻好像有預感似地，寫下這三個和弦來預告未來。這首樂曲好像是大人把一套床邊故事講完一般，靜靜地放下書，輕手輕腳地離開小朋友的房間，這時心裡也不禁浮現成人世界的種種，勾動心中的漣漪。

超絕的樂思，貝納何在？

克萊斯勒魂

Kreisleriana, Op.16

　　《克萊斯勒魂》一曲被公認是舒曼鋼琴獨奏作品中的偉大代表作。此曲完成於一八三八年四月，獻給作曲家蕭邦。曲名中的克萊斯勒，指的是約翰‧克萊斯勒（Johannes Kreisler），這不是我們所知道的近代小提琴家克萊斯勒（Fritz Kreisler），而是劇作家霍夫曼（E. T. A. Hoffmann）小說中的人物。霍夫曼一共寫有三部小說，都以克萊斯勒為主角，分別在一八一三、一五和二二年發表。第一部的書名就是「克萊斯勒魂」，跟此曲完全一樣。在書中克萊斯勒是一位宮廷樂長（Kapellmeister），他個性乖戾，性情多變，不喜與人接觸，但卻具有出色的音樂才華，可惜因為過於敏感，因此往往讓他無法全心創作。舒曼非常喜歡這個人物，因為在他身上，他看到了自己，也看到了克拉拉，因此完成此曲後，他一度想將此曲獻給克拉拉，但是克拉拉卻不願意，因此舒曼改將此曲題贈給蕭邦。

舒曼在一八三九年時曾經回顧自
己從作品十五到二十的作品，他自
承，裡頭他最喜歡的就是《克萊斯
勒魂》一曲。不過，時隔十年，在
一八四九年他重新整理此曲再版印行
時，卻也曾向出版商說過，自己年輕
時往往因為任性乖張，而毀掉一首好
作品。這個說法，其實正反映了《克

霍夫曼畫像

萊斯勒魂》一曲的特點，因為此曲是舒曼所有作品中樂思最
跳動不羈，宛如神來之筆的作品。此曲中經常出現不可預期
的樂想，在音樂史上堪稱一絕，即使思想如舒曼這般非線性
的人，終生也沒有再寫出這麼超脫的作品了。

　　舒曼曾經說過，他認為克萊斯勒這個人物，應該是依貝
納（Ludwig Boehner）這個真實人物為範本寫成的。貝納是早
舒曼一輩的作曲家，在萊比錫當地音樂界的地位極為崇高，
舒曼拿他與貝多芬相比。但是在舒曼的時代，卻已經是過氣
的作曲家。

　　此曲共由八個段落組成，這八個段落的音樂，其實和霍夫
曼的克萊斯勒已經完全沒關了。但是，可以注意到的是，每一
段落都再分成兩段，兩段的性格截然對比，一強烈、一抒情，
這又和舒曼自己的佛羅瑞斯坦和幽瑟比厄兩個角色相關，一方

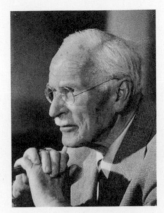

面也和克萊斯勒那種時而躁鬱、時而憂鬱的性格相似。此曲的主要調性乍看是 D 小調，不過最常出現的卻是 G 小調和 B 大調，這兩個調性，直接投射在樂曲的性格上，就分別是佛羅瑞斯坦和幽瑟比厄的化身。這是一首彈奏技巧非常高的樂曲，也是鋼琴家技巧的試金石。

榮格像

　　曲中第一首是以琶音的分解和弦組成，舒曼將重音錯置在十六分音符的後半拍，這種作法在當時還很少有作曲家想出來。第二曲則是以八度音鋪陳，共有四個段落，前後兩段是同一性格，中間兩段則是標示成間奏曲一和二的樂段，兩首間奏曲之間又會重覆出現第一段的八度音樂節，透過這種方式，舒曼塑造了幽瑟比厄和佛羅瑞斯坦在腦中互相推擠，想要成為主體的那種紛亂感。這兩個間奏曲都非常的激昂，但兩曲的性格卻又各自對立，前者是以許多斷奏的十六分音符組成，輕快而跳躍，第二間奏曲卻是以分解和弦和琶音組成的圓滑奏，有一種莊嚴、沉重感。

　　第三曲的三連音動機貫穿全曲，也是很巧妙的構思。第四曲則是像歌劇中的宣敘調一樣，是一段沒有顏色的獨白，但其後半段則是舒曼鋼琴音樂的本色，但也帶有孟德爾頌無言歌中

的趣味。第五曲大量倚重切分音構
成，在後半段中，靠切分音淡化的曲
意被強化，這時出現的八分音符，帶
著一種悲壯的色彩，是舒曼一生鋼琴
音樂中讓人難忘的一曲。

佛洛伊德像

　　如果說第五曲帶著悲壯的英雄
色彩，那這種色彩在第六曲中，就
像是失意的英雄一樣。此曲中，一段
三十二分音符的兩手追逐，則是從《交響練習曲》中移植過
來的。但當這段旋律發展到後半段時，音域往上移了八度，
並且改用八度音演奏，又有一點似乎要重振雄風的氣慨。同
樣的，對比的佛羅瑞斯坦在接下來以八六拍子的切分音展
現，最後卻在沒有預備下，將樂曲交回到第一段的主題中。

　　第七曲是一段高度對位的賦格式觸技曲，非常的動人，在
尾聲則出現一段聖詠曲（chorale），彷彿是模仿巴哈音樂的創
作一樣。第八曲的一段主題後來被舒曼用在第一號交響曲中，
但這件事卻始終沒有被任何十九世紀的文獻提到，連最熟悉舒
曼的布拉姆斯都從未提及，似乎這是個公開的秘密，大家不言
可喻。問題是這個秘密到了二十世紀時卻成了不解之謎。此曲
以切分音展開，延續了第一曲以弱音起拍的風格，等於是首尾
相銜地畫了個圈。

關於霍夫曼：

浪漫派作家霍夫曼是一位很值得一提的人物，因為他本人涉獵甚廣，許多方面的成績都相當突出，至今還是為人津津樂道的代表性人物。他既是小說家，也是法官，還是作曲家、樂評人，漫畫家。但他在音樂史上最有名的，倒不是他的作品，而是他的生前事蹟被寫進奧芬巴赫（Jacques Offenbach）的歌劇《霍夫曼的故事》（The Tales of Hoffmann）一劇中。霍夫曼為小朋友寫的小說《胡桃鉗與老鼠王》後來則成為柴可夫斯基著名的芭蕾舞劇《胡桃鉗》的故事背景。另外，芭蕾舞劇《柯貝莉亞》（Coppelia）則是霍夫曼小說改寫成的。他第一套小說集名為《幻想小品》（Fantasiestuecke），明顯影響了舒曼，讓他寫出了同名的作品，在此作品中克萊斯勒這個人物，以及克萊斯勒魂這個名稱第一次出現。另外霍夫曼另一套小說集《夜品》（Nachtstuecke），也讓舒曼用同樣的標題，寫成一套小品集。霍夫曼對舒曼的影響，一直到他與克拉拉結婚前，都非常的深刻。霍夫曼也作曲，留有許多的聲樂、器樂曲，部份歌劇直到今日，都還在德語國家演出。他的影響力不僅限於文學和音樂界，甚至遠及於心理分析，佛洛依德（Freud）對睡眠的分析，就是根據他的小說《睡魔》（Sandmann），發展成的。容格（Jung）也根據他的奇幻小說發展了他的人格分析學說。他對歐洲文明的影響，一直到近代都還持續著，像北歐知名導演柏格曼（Ingmar Bergman）一九八二年的電影《芬妮與亞歷山大》（Fanny and Alexander），也是從霍夫曼許多的故事中發展成的。而作曲家布拉姆斯，也稱自己是「克萊斯勒二世」，還將霍夫曼寫的一連串克萊斯勒故事收集在一本筆記本裡，稱為「克萊斯勒文學」（Kreisler's Thesaurus）。

穿過繽紛大地，尋找遠方愛人
C大調幻想曲
Fantasie in C, Op.17

　　舒曼鋼琴大型作品中，此曲和《克萊斯勒魂》、《交響練習曲》是最重要的代表作。這部作品是舒曼為貝多芬紀念碑所寫的捐款之作。他稱之為「佛羅瑞斯坦與幽瑟比厄的大奏鳴曲」，創作於一八三六年夏季，雖然名義上是紀念貝多芬，但其實還是脫不了他和克拉拉的戀情牽繫。當時克拉拉才十六歲，因為兩人幽會被父親魏克老師發現，因此要求她退還所有舒曼寫的信，從此把舒曼逐出魏克家，不准他踏入家門半步，兩人就這樣被迫不能見面。在舒曼原本寫給出版商的計畫中，這首幻想曲是所謂的「貝多芬大奏鳴曲」（Grosse Sonata fuer das Pianoforte fuer Beethovens Monument），他要寫來幫貝多芬紀念碑協會籌錢，在貝多芬故鄉波昂（Bonn）建立貝紀念碑。他還指示，出版後的樂譜要以黑色為封面，滾上金邊，再印上「廢墟、勝利紀念碑、榮譽勳章（Ruins, Trophies, Palms），貝多芬紀念碑大奏鳴曲」這樣的字樣。可是，此曲一直到一八三九年才出版，已

許威伯：《詩人與繆思的結合》。

經來不及為紀念碑募款了。後來這座紀念碑雖然建好，但卻不是靠舒曼的捐款，而是來自李斯特的捐款，當時李斯特已經宣布退休，而為了為這座紀念碑募款，他於是短暫復出，舉行了幾場募款音樂會籌到了足夠的款項。

此曲中舒曼不僅引用了貝多芬生平最後的連篇歌曲集《致遠方的愛人》（An die ferne Geliebte）的樂段，他原本還打算引用貝多芬第七號交響曲的慢樂章主題，但是後來作罷，僅在終樂章第三十、三十一小節和八十七、八十八小節的左手聲部稍微提到該樂章的特殊節奏。有趣的是，很少人注意到，此曲長久以來延用的曲名，其實是個不存在字典中的字，舒曼原意是要用法文的幻想曲（Fantaise）為此曲下標題，但不知為何誤將最後的 i 和 s 倒置，寫成了Fantasie，從此後世就延用至今。

日後這首作品題獻給了李斯特。

雖然此曲在後世被譽為舒曼的大作，所以鋼琴家都會彈奏，但是在舒曼生前，他和李斯特卻都認為此曲中暗藏太多音樂密碼，是太私人性的作品，不適合公開演奏，比較適合在舒曼好友圈中，只有只位熟悉他生活細節和內情的人，才能聽懂樂曲中的許多涵意。李斯特本人是相當欣賞此曲的，而且他也一向對提倡舒曼的作品不遺餘力，可是他身為受贈

人，卻從來不曾在演奏會上彈奏。不過他顯然深明此曲的重要性和對舒曼的意義之大，因此他也將自己畢生最偉大的鋼琴長篇作品：B 小調奏鳴曲題獻給舒曼，以為回贈。李斯特欣賞此曲的程度，也可以從他在教學時，規定所有學生都要學習如何彈奏此曲一事上看出來；所有李斯特的入門弟子，日後都成為演奏此曲的高手，透過這樣的方式，此曲才得以在後世發揚光大，成為浪漫樂派鋼琴曲目的核心。而克拉拉也承繼先生和李斯特的這個想法，一直到先生過世十年後的一八六六年，才第一次公開彈奏此曲。

此曲以不間斷的三樂章寫成。第一樂章為奏鳴曲式，是熱情與絕望的交織，這也是舒曼表達他與克拉拉的戀情無法順遂最強烈的情感宣洩。他日後也曾在信中對克拉拉描述：此樂章是極度的憂傷，卻也是我寫過最熱情的樂節，而這全是因為你而造就的。這個樂章原來的標題是「廢墟」，原本這有另一個故事，但是後來舒曼把這個標題撤掉，換上了詩人許列格爾（Friedrich Schlegel）的詩句：

穿過所有的聲響

在大地色彩繽紛的夢裡

有一個輕柔的聲響

只有悄悄傾聽的人才聽得到

traum Ein leiser

消傾聽才聽得到
的戀情嗎？這是
一樂章中，不斷
帶走這些歌吧〉
句，但一直到全
一向對奏鳴曲式
法掌握奏鳴曲式
曲，其中主題的
發展。像第一樂
和再現部，只是
即興段就是了。

中，最讓人感同
進行曲的風格寫
演奏，因此日後，
舒曼卻始終沒有
「勝利紀念碑」
鋼琴音樂史上，算
度重現，藉此舒曼
「以適度的活力演

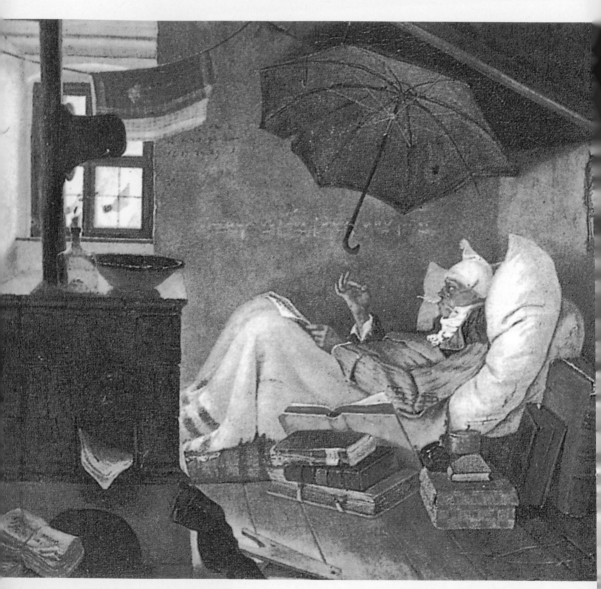

斯利茲維格：《無人照料的詩人》。舒曼在駕馭文字及音樂上，同樣都有驚人的能力。

奏」（Maessig durchaus energico），此曲很多地方像是貝多芬
後期的奏鳴曲。

　　第三樂章是像夢幻一樣，分不清現實或夢境的作品，舒
曼用很多的琶音在曲中，是造成這種效果的原因。此曲的標
示是「緩慢而且要平穩地」（Langsam getragen Durchweg leise
zu halten）。如果不熟悉此曲的聽眾，往往可能聽完第二樂
章就猛力鼓掌，以為樂曲完了，第三樂章的出現，違反了西
洋音樂進行的慣例，在激烈的樂段後，卻出現了這麼一個
平靜而讓人不忍離去的樂章，著實不尋常。雖然是這樣柔美
的樂章，舒曼卻打算給它冠上「榮譽勳章」（Palmen）這樣
的字樣，而且曲中還引用了一段他早前就已經寫好，自稱為
「幸福之中」（dabei selig geschwaermt）的主題。此曲中，舒
曼最大的特點是，樂章開始的那段主題和琶音樂句，會一再
地與抒情主題交互出現，有一種霧氣始終籠罩不去的不明朗
感，卻又好像是眷戀夢中繾綣的不捨一樣。

舒曼、克拉拉與孟德爾頌的三角關係

一八三五年八月三十日，有位對萊比錫的音樂發展有不可磨滅貢獻的人來到此城市，這個人便是菲利克斯・孟德爾頌（Felix Mendelssohn-Bartholdy）。

他的父親是亞伯拉罕・孟德爾頌（Abraham Mendelssohn），在柏林的一家銀行任職。在受洗成為基督徒之後，為兒子加上複姓「巴托爾第」（Bartholdy）。孟德爾頌在青少年時期便展現出天才氣息，並創作出一生中最出色的作品——例如光芒四射的《弦樂八重奏》（Octet for Strings）——而比孟德爾頌小一歲的舒曼，在此時仍沉迷尚・保羅的小說中，對事業生涯徬徨無助。二十一歲時，孟德爾頌以一首貝多芬的《皇帝協奏曲》勇奪「英國人最喜愛的音樂家」榮銜，征服了倫敦。他身兼傑出的指揮家、熱情能幹的行政管理者，也是十九世紀復興日漸式微的巴哈聖樂之先驅者。

舒曼寫下孟德爾頌第一次在萊比錫指揮的盛況：「當他站上指揮台的那一剎那，數百名觀眾皆為之傾倒。」他們二人第一次公開見面的場合是在維格特家中。舒曼本著一貫的作風，對英俊貌美的男子充滿如詩歌般的幻想。他為孟德爾頌取了大衛同盟專用的名字「菲利克斯・孟瑞提斯」（Felix Meritis），而且經常在信件、日記、《新音樂雜誌》中提到他的名字。舒曼希望有一天能夠將《孟德爾頌回憶錄——自一八三五年起一生的故事》出版成書，他收集大量關於這位音樂家的資訊，遠超過其他同一時期的音樂家。

舒曼對孟德爾頌的音樂修養極為敬佩，有時甚至到了崇拜的地步。他在給嫂嫂泰莉莎・舒曼（哥哥愛德華的妻子）的信中清楚地表

示：「孟德爾頌在我心目中像一座巍巍的高山，深受我的敬仰。他如同上帝一般高高在上，妳一定要認識他。」這些熟悉的形容詞曾被用在歌德、舒恩克以及舒曼其他崇拜的對象身上，後來他對布拉姆斯也抱著同樣的敬意。至於孟德爾頌那無與倫比的鋼琴彈奏技巧，舒曼則評論為：「我認為他簡直是莫札特的化身。」

舒曼的讚美中或許帶著幾分妒意。當舒曼和孟德爾頌同時出現在克拉拉的面前時，那種潛藏在心中的競爭心理立刻被挑起。若從音樂才華和鋼琴演奏的角度來看，克拉拉與孟德爾頌的相似度遠超過她與羅伯的關係。在克拉拉的生日，一八三五年九月十三日那天，當她高興地與孟德爾頌一起彈奏他的作品《隨想曲》（Capriccio）時，暗潮洶湧的三角關係便從此展開。不久後孟德爾頌便積極地幫助克拉拉發展她的音樂生涯，為她安排音樂會，與布商大廈管弦樂團搭配進行鋼琴獨奏會，或在克拉拉個人演奏會中與她聯袂演出。因為手疾無法親自演奏的舒曼只能在一旁乾瞪眼。他說：「每當孟德爾頌有機會與克拉拉演奏充滿活力的音樂時，他總是神情愉快。」為了彌補這種遺憾，舒曼開始為克拉拉創作一連串難度逐漸提高的曲子。他也在《新音樂雜誌》中以巧妙，甚至諷刺的筆觸奚落孟德爾頌：「對我而言，菲利克斯·孟瑞提斯的指揮棒真是令人心煩。」

夾在兩位年長強壯的男士之中，克拉拉不是茫然失措，就是經常戰戰兢兢。她視孟德爾頌為作曲家中的翹楚。當孟德爾頌為舒曼彈奏他創作的音樂時，克拉拉表示：「羅伯的眼中閃爍著喜悅，每當我想到自己永遠無法給他那種感覺時，我不禁心痛。」

當世界變得灰暗時，張開
靈魂的雙翅，歸鄉

艾亨朵夫聯篇歌曲集
Liederkreis, Op.39

　　從舒曼後來創作這麼多出色的藝術歌曲，甚至成為他畢生最重要兩種代表作之一：鋼琴作品與藝術歌曲，我們實在很難想像，其實在一八四〇年這個屬於他「藝術歌曲之年」的年份之前，他還是非常死硬的藝術歌曲反對者。他在前一年還在日記中寫道：他認為藝術歌曲不如器樂音樂。可是話才出口不到一年，他馬上一口氣生出一百三十首藝術歌曲，而且是全心投入其中。這樣的轉變，在舒曼一生中一再地發生，正是他最大的人格特質。但背後促成這個轉變最大的原因，其實是他的私人生活：他和克拉拉的戀情。

　　一八三九到四〇年這一年間，舒曼和克拉拉的戀情從暗到明，有了極大的轉折，兩人在這一年內快速地從戀愛發展成私下訂婚，再進一步對克拉拉父親的禁制令提出抗告，終

於可以成親。這種轉變，在舒曼的創作歷程中，也出現了影響。原本將對克拉拉的愛戀隱藏在鋼琴曲中，偷偷地以大衛聯盟成員互訴衷曲的作法，在這時，已經隨著兩人戀情越發濃烈，而不足以靠著琴聲這樣無言的樂聲來表達了。舒曼需要藉由文字這種具象形式的訴求來呈現他對克拉拉的愛情，這裡面當然也夾雜著個人對於被肯定的強烈渴求。這促使他在一八四〇年開始選擇用藝術歌曲來表達他的感受。

舒曼開始創作藝術歌曲後，就發現這種藝術型式竟然對他是信手撚來般的容易。他對克拉拉說，這音樂很容易就寫成，而且要比鋼琴音樂更直接、更有旋律性。這些感受是他在一八四〇年二月間寫下的，寫下這些文字後，他很快就創作了二十九首藝術歌曲，然後在四月間，又接著寫下《詩人之戀》，和《艾亨朵夫聯篇歌曲集》。舒曼對後者尤其滿意，他稱之為「我最浪漫的音樂作品，裡面有很多你的影子在」。

其實《艾亨朵夫歌曲集》嚴格算來，並不能說是聯篇歌曲集，至少不像《詩人之戀》或《女人的愛與一生》那麼頭尾相銜。而且整部歌集的詩作之間也沒有必要的關聯性在，但是舒曼卻利用特定主題，像是失落、陌生、神秘、回憶等的反覆出現，讓這套歌曲集獲得這種內在的關聯性。我們可以注意到集中這十二首歌曲，每一首的場景都在戶外、而且都和旅遊有關。如果說歐洲浪漫思潮，深深受到英國詩人拜

倫（Lord Byron）周遊列國精神的強烈影響，那麼這套聯篇
詩集以旅遊為貫穿全集的主軸，也就不意外了。這整套作品
中，另一個值得注意的地方是，舒曼將鋼琴伴奏的地位提升
到為歌曲扮演場景描繪功用的程度，從下文對各曲的介紹，
我們會得到更進一步的瞭解。

1. 異國（In der Fremde）：
　　來自家鄉的雲朵，
　　正閃著紅色的閃電，
　　父母雙亡，
　　再沒人認識我。
　　還多久才輪到我平靜安息，
　　屆時可愛卻孤獨的森林會在我頭上呼嘯，
　　再沒人識得我了。

　　這首歌曲像是全集的前奏一樣，描寫出主角的處境，
但卻沒有深入著墨，它只讓我們知道主角身在異鄉，父母雙
亡，隻身一人。我們知道他心情並不很好，但卻不知道是什
麼原因，鋼琴的伴奏也只是停留在寫景，而未寫情。我們聽
到舒曼用「分解和弦」持續地用十六分音符在鋼琴上進行，
造成一種雷聲在遠方雲層隆隆的低響。這首曲子有非常美的
主旋律，當歌手唱到「還多久才輪到我平靜安息」時，音開

英國詩人拜倫

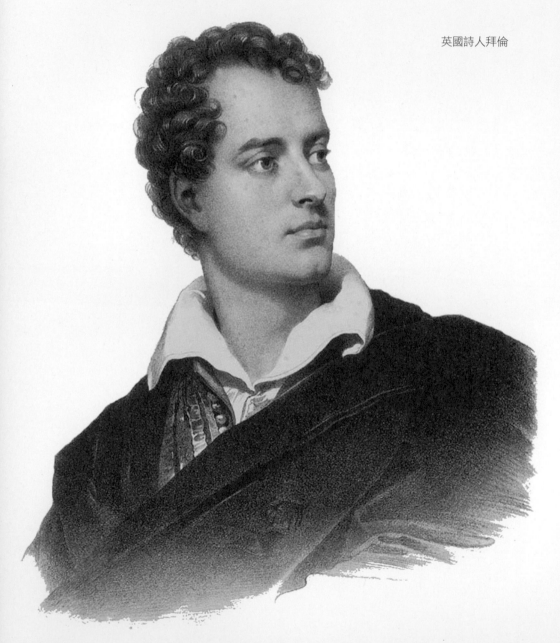

始往上爬，並且轉成大調，舒曼藉此點出，這是這位異鄉客心中真正的期待，對他而言，安息才是永遠的解脫。而隨後他就描繪安息後，森林在頭上呼嘯，真的不在人間的那種平靜安祥。

2. 間奏曲（Intermezzo）：
　　在我內心深處，
　　印著你美好的身影，
　　每時每刻都快樂地看著我。
　　我的心輕輕地唱著，
　　一首古老甜蜜的歌謠，
　　飛入空中，輕輕地到你身邊。

這首樂曲是整套艾亨朵夫歌集十二首中，唯一場景不在戶外，也和旅行無關的一首。因為如此，像是跳開來自述的風格，以間奏曲來處理最為合宜。這首歌曲輕快的調性和弦律，顯示了主角的心情，他在遠方是有個期待的心上人。這首曲子的鋼琴伴奏是以和弦在十六分音符的後半拍出現的，這樣的節奏大大增加了樂曲輕快的感覺。

3. 林中對話（Waldesgespraech）：
　　很晚了，又很冷，
　　為何獨自快馬穿越森林？

這條路好遠，

你又一個人，

身為這麼美麗的姑娘，

我帶你回家吧。

男人都好會偽裝，

又好會騙人，

我的心深深受傷。

號角響起，

一會兒這頭、一會兒那頭。

去吧，你不會知道我的身份的。

馬兒和騎士都如此盛裝，

你青春的身形如此姣好。

我知道你是誰了，

老天保佑，你是水妖羅蕾萊。

沒錯，你說中了，

我的城堡高聳在萊茵河畔。

這麼晚了，又好冷，

你再也走不出森林了。

　　這是水仙羅蕾萊和獵人的對話。羅蕾萊是在萊茵河上一塊突出的巨岩，因為暗藏漩渦，又在河道急彎的轉角上，因此造成古來許多船隻在此遇難，也因此相傳這是水妖羅蕾萊在河

上以歌聲誘惑水手，讓他們分心而撞船。但其實這些古來相傳
的歌聲，是萊茵河上漩渦和附近瀑布在河道上的回音所造成的
錯覺。不過，到了現代，附近城鎮聳立，這種回聲效果已經被
現代建築抵消了。羅蕾萊的傳說，在十九世紀初才開始在德國
流傳，很快的就被很多詩人寫進詩中，海涅也有一首很有名的
詩以她為名。艾亨朵夫在此並沒有照傳說，安排羅蕾萊和水手
相遇，相反的卻讓她來到森林中，她假裝柔弱，騎著馬來到獵
人身邊。舒曼感受到此詩中的民間傳說色彩，因此鋼琴一開始
所彈出的前奏，就帶有濃厚德國民謠的風格。這段音樂並帶有
爽朗的狩獵節奏，暗示說話的人是獵人。一等到他說完「漂亮
的姑娘，我要帶你回家」後，換成羅蕾萊說話時，鋼琴伴奏轉
為輕柔的琶音，這上行的六音琶音，象徵的是萊茵河的流水，
這時，代表歌手唱的是萊茵女妖萊蕾萊的歌聲。然後一換成獵
戶講話聲，鋼琴伴奏也立刻換成馬蹄達達的八分音符；再等到
獵戶發現對方是羅蕾萊時，樂句就變成宣敘調而無旋律；然後
萊茵河的水聲再起，輕聲低吟的萊茵女妖歌聲又起，之後她也
模仿獵戶一開始跟她打招呼的口吻，要他在林裡留下來，音樂
在這裡忽然剩下鋼琴彈奏著低聲的迴響，象徵獵人已經落入羅
蕾萊的手中。

4. 無聲無息（Die Stille）：

沒人知道，

沒人瞭解，

我有多快樂！

這只能讓某人知道，

不能讓別人知道。

外頭的雪都沒這麼安靜，

天上的星星也沒這麼悄不作聲，

只有我的思緒才能這麼安祥。

但願我是頭小小鳥，

能飛越大海，到遠方去，

一直飛到天上。

　　這是一首很特別的詩，它用安祥無聲來形容少女的幸福，說外頭的雪和天上的星星，都比不上她內心的平靜安祥。然後在唱到願自己是小鳥時，音樂變得輕快（Etwas lebhafter），到舒曼將原詩前四節反覆時，才又標示要回覆原速（Erstes Tempo）。這是一種心裡懷抱著一個幸福的秘密，怕別人知道的那種悄悄敘述，因此演唱者從頭到尾都會以輕聲（P）演唱。我們可以注意到舒曼對原詩的處理——他很自由地隨他要的效果予以反覆，所以他在樂曲最後擅自反覆了原詩的前四節詩句外，也在最後兩句重覆了「不能讓別人

知道」，而且這兩句還特別用不同的旋律和表情強調，並在最後一句時要求以弱音 P 和漸慢來處理，顯示這就是少女的心情：不能讓別人知道。所以樂曲標題「無聲無息」是在指她不想讓自己的秘密為外人所知的心情。

5. 月夜（Mondnacht）：
宛如天親吻了地，
所以大地在閃耀的繁花間，
只會夢到天堂。
微風吹過田野，
玉米輕輕款擺，
森林窸窣作響，
夜裡繁星點點。
我的靈魂張開了雙翅，
穿過寂靜的大地，
好像歸鄉一樣。

　　這是公認舒曼最偉大的藝術歌曲作品之一，不管是旋律或是鋼琴的伴奏，都寫得非常成功。樂曲一開始用一串十六分音符下行，作兩個八度的滑行，從高音升 C 先滑到中音升 D 後，再從中音升 C 降到低音升 D。那好像在描寫月光從天上灑到了地面，象徵詩中第一句「天親吻了地」的溫柔動作，堪稱是

音樂描寫動作最精緻的語言運用。舒曼創作時，眼中似乎看到了詩中文字的描寫在他眼前具體化了一樣，於是用音樂再次將這個景像重現了。此曲中音樂在進行到「我的靈魂張開雙翅」時，開始變得激動漸強，本來只在間奏段才會出現的下行動機，也在這裡意外介入，整首樂曲所要表達的諸多情緒於是同時在這裡掙扎著要取得主要地位，創造了一種浪漫時代美學的極致：飽滿的戲劇張力和意象的衝突。

　　6. 迷人的異國土地（Schoene Fremde）：
　　樹梢窸窣微顫，
　　彷彿是遠古眾神正在這斷垣殘壁間行走。
　　在桃金孃樹下，
　　薄暮的秘密燦爛之中，
　　你有什麼話要對我說嗎？
　　奇幻的夜。
　　我隱約像有聽到，
　　像在夢裡一樣。
　　繁星的光芒落在我身上，
　　那是愛的凝望，如火一般。
　　遠方狂喜地對我陳述，
　　預示偌大的幸福就要來臨。

雖然詩的意象還停留在上一曲，對於夜的神秘的歌頌，也維持著那種對神話色彩和大自然景物的描寫，但是，舒曼在此曲中卻不延續上一曲的柔和抒情，相反的，他用非常激動的口吻來表達幸福就要來臨的喜悅感。這也是浪漫派戲劇手法的一種表達風格：藉由強烈的對比達到突顯的作用。尤其是在詩句最後一節的四句，唱到「遠方狂喜地對我陳述，偌大的幸福就要來臨」時，音樂更是進入最狂喜的熱情中，鋼琴從這詩句後銜接下去的是右手將曲首的鋼琴前奏動機三音反覆，但卻將原來升 G 小調的調性變成 B 大調，更成功地突顯了這種戲劇性的轉變，同時，左手低音則作六度音的下行。這個動機在此曲先前都未提示到，因此給人樂曲到此又出現新轉折的暗示，那是一種心上大石放下的表徵。

7. 在城堡裡（Auf einer Burg）：

在那邊，

從這邊看去，

老騎士睡著了。

大雨滂沱落下，

森林低語穿過城堡閘門而來。

他的鬍子和頭髮與城牆化為一體，

他的胸和衣襟化成了石頭，

他高坐在無聲的牢室裡，幾百年過去。

外頭一切平靜，

大夥兒都到山谷去了。

孤單的小鳥兒在窗延上唱著歌。

陽光普照的萊茵河一旁，

船上婚宴順流而下，

樂師歡欣鼓樂，

漂亮的新娘子卻在哭。

　　舒曼將此曲寫成歌劇的宣敘調（recitative）一樣，沒有旋律地敘述著，但這其實是要表達曲中那名化為石像的騎士的沉重感。此曲舒曼將兩段式的旋律，套在兩段式的詩中，但卻是每段詩用上這兩段旋律，因此在第二段詩節時，又重覆了上一段詩節的同一旋律。音樂是如此的沉重、遲緩，但此曲的詩節卻有著強烈的變化對比，前半段的意境與舒曼的音樂是貼近的，但到後半段，文意卻一轉，轉而描寫婚宴和新娘，舒曼的音樂卻刻意沒有跟上，即使到最後新娘子是哭泣的一句，音樂也依然維持原樣進行，只是標示著要漸慢而已。這樣的心情轉折和上兩曲是完全沒有連貫的，這也是為什麼這套歌曲集很難稱得上是聯篇歌集的原因，因為此曲明顯在情節和心情上，都跳脫了上一曲的場景。

萊茵河上的羅雷萊岩

8. 陌生國度（In der Fremde）：

　　耳中溪水潺潺，穿越森林。

　　森林絮語中，

　　茫然不知身在何處。

　　夜鶯啼鳴，穿過孤絕，

　　似在惋惜美好時光。

　　月光搖曳，

　　好像在下頭，

　　山谷的城堡再現，

　　但那明明在遠處啊！

好像花園裡滿是白色紅色的玫瑰綻放，

我的心上人在那裡等著我，

但其實她早已逝去多時。

此曲的德文標題和第一曲是完全一樣的，但其內容卻不一樣，相同的是，兩曲都被死亡和孤單所籠罩。此曲一個主要的動機是鋼琴以八度音彈奏的幻覺動機，這個動機在曲首率先出現後，每隔一個小節就會在下降三或四度的音上重現，最後更在主角唱出愛人已死後，以漸慢的方式結束全曲，出現在最低音。這個動機在曲中形成樂曲的高度緊張感，如果去除了這個動機，此曲就完全不一樣了。此曲中許多的意象，如城堡、花園、玫瑰，其實都是幻覺，心上人也是主角幻想出來的，唯一真實的只有溪水、森林、月光、夜鶯等大自然的事物，但主角顯然並無心欣賞，這是為什麼舒曼用這麼倉促又緊張的動機帶過全曲，因為，這些意象並不是曲中的重點，主角的心，只是被幻覺動機牽引著。

9. 悲意（Wehmut）：

是真的，我偶爾還會高歌，

一副幸福的模樣，

但內心其實已淚水高漲，

足以消去我沉重的心情。

春風在外頭嬉戲的時候，

夜鶯高唱渴愛的歌，

卻身陷囚籠。

所有的人都在傾聽，

都為之歡喜，

卻沒人聽出那歌中的痛苦，

和沉痛的悲意。

此曲延續上一曲的心情，但卻平靜許多。舒曼為此曲寫出的旋律，就像一首催眠曲一樣，如果不看歌詞，是有可能誤解的。樂曲以簡單的 E 大調和弦琶音開頭，舒曼的歌曲從不寫這麼簡單的開場的，因此這個和弦別具深意。它不像開始，卻像是結束，就好像主角把之前的書頁闔上，在這裡要打開新的一頁一樣。主角形容自己就像夜鶯，身陷牢籠，雖然高歌，旁人卻聽不出那歌中的悲意。就像舒曼這首曲子譜得像是催眠曲一樣，但詞中的悲傷，卻待細細品味。

10. 薄暮（Zwielicht）：

黃昏就要張開雙翼，

群樹跟著抖顫，

雲朵像沉沉的睡夢一樣飄過，

在世界變得灰暗之時，

115

這恐懼由何而來？

要是你有頭心愛的鹿，

別讓牠孤單獨處。

獵人在林間搜索，

吹著獵號，到處吆喝，四處踏尋。

要是你在世上有朋友，

這時候也不可信任他，

他的臉可能對你微笑，

表面平和心裡卻在算計著。

今日疲累入睡未決的事，

明日又會隨著甦醒相隨而至。

但夜裡，就會失去許多，要留意提防。

　　始終只有單一線條在流動的此曲，充份顯示出孤單的心情。此曲並沒有具體的講出這種心情的由來，甚至也沒講出心情，唯一比較具體的是提到不可信任朋友一事。此曲在內容上其實應該和整套詩集完全無關，但舒曼的譜曲刻意忽略了其中提到朋友和信任的事，直接靠著調性和主題的統合（前一曲 E 大調，此曲 E 小調），將情緒鋪陳連貫在一起，讓人察覺不出詩內容不相關的情形。有評者相信，此詩中提到誤信朋友一事，是觸及舒曼當時為了與克拉拉婚事受到對方父親阻撓，因此特別將之譜寫在集中，以提醒克拉拉。此曲的曲趣，頗近似

〈月夜〉一曲，但是因為採用半音階寫作，增添了一分鬼魅的色彩，有一種不確定性懸宕在空氣中。

11. 森林（Im Walde）：
　　婚宴人群穿過了山側，
　　我聽到新娘唱著：
　　好多騎士經過，獵號響起。
　　真是快樂的狩獵。
　　這麼一眨眼，全都消逝不見了。
　　夜色籠罩一切，
　　只有森林在山中窸窣作響，
　　還有我的心顫抖著。

　　這首曲子的鋼琴節奏是暗示馬匹奔跑的蹄聲，而曲中的鋼琴部，一直都會在這道動機之上；另外，他還維持了一個頑固的動機，也就是下行的號角動機，這兩道動機共同塑造了主角回憶中的快樂景像。但是，其實他真正的處境是在夜裡的森林中，因此到了「夜色籠罩一切」一句時，樂曲標示要漸慢，而上面的馬蹄和號角聲也因此全都消失，音樂化成宣敘調般的蒼白。

12. 春夜（Fruehlingsnacht）：
　　我聽到候鳥們飛過天空和花園的聲響，

舒曼的《森林情景》（Op.82）樂譜
扉頁。

表示春天已經到了，

還帶來甜蜜的芬芳。

花兒也開始綻放了。

我想要歡欣，想要哭泣。

真不敢相信這是真的。

古老的驚奇再一次隨著月色照下，

月亮和星星在說，

森林也在夢裡低聲輕訴，

夜鶯也在輕訴，

全都在說：她是你的，她是你的。

　　此曲的鋼琴伴奏非常成功地表達那種雀躍的心情，舒曼利用十六分音符快速的三連音，象徵那種心跳加速的顫抖。但是此曲中最後大家都在說「她是你的，她是你的」，究竟是真的，還是主角的想像呢。舒曼沒有給我們答案，音樂中也沒有透露端倪，因為這音樂一逕地那麼樂觀、興奮。但是從前幾曲的連貫性來看，故事至此應該是主角被女友拋棄的幻想。舒曼在最後樂曲雖然維持著那十六分音符的三連音，但卻安排了左手以十六分音符彈奏的下行旋律，並要求樂曲漸慢，終至結束，那感覺就像是幻夢漸漸消逝一樣。

眼中顫抖的，是愛的幸福與不安

女人的愛與一生，聯篇歌曲集

Frauenliebe und Leben, Op.42

　　《女人的愛與一生》是舒曼在一八四〇年七月十一和十二日，以短短兩天的時間寫成的，可以想見，當時他一定是懷抱著一股創作的衝動，滿腔的情緒想要宣洩。創作那幾天，舒曼心情肯定處於最欣喜的狀態，因為就在十月六日，舒曼向法庭提出的結婚申請，終於獲判勝訴，但是他和克拉拉不能立刻結婚，還要再等十天，若女方父親，也就是魏克老師，沒有提出上訴，兩人才能正式成婚。在這之前的一年，舒曼和克拉拉為了兩人的婚事，和克拉拉的父親魏克鬧得非常不愉快，三人的關係處於歷年來的最低點，克拉拉還因此搬出了父親家，去與多年未見，現已另嫁他人的母親同住。而魏克則向法院提出了多項對舒曼的控告，告他誘拐女兒、還有酗酒等多種罪行。而魏克還寫匿名的黑函，攻擊女兒，意圖毀壞她的演奏事業，讓她無以維生只好回到他身邊。所以，這次法院判准兩人婚姻，

121

可以說是讓多年來與魏克的糾纏，終於
劃下了句點，小倆口的生活可以說是
雲破天青了。

Carl Loewe 肖像

　這套歌曲集，舒曼採用詩人夏米
索（Adelbert von Chamisso, 1781-1838）
的詩作，詩中描寫的是一位愛家、自
抑的女人的生命。夏米索並不是德國
文壇公認的偉大詩人，深愛文學和詩
的舒曼，不可能不知道這個事實：夏米索的詩往往流於感傷、
煽情的一面。但這套詩，卻十足反映了十九世紀中葉男女尊
卑位階的實情。而且，事實上，早在舒曼為其譜曲前，就已經
非常受到歡迎。另一位作曲家勞威（Carl Loewe, 1796-1869）
在一八三六年，已經從中選了六曲譜寫成另一套連篇歌曲集
（*Frauebliebe*，《女人之愛》）。勞威的這套作品，大半採用類
似圓舞曲的節奏來譜寫，顯示他無意強調歌詞中深刻的層面，
而只想寫成一套輕快好聽的娛樂音樂。而夏米索譜寫此詩的
原意，就有點像是以十九世紀男人的姿態，在教導女性怎樣才
是位稱職的好太太一樣。舒曼從中挑了八首詩來譜曲，刻意刪
掉了第九首（Traum der eignen Tage），藉此他可以更強調自己
所要的整體效果。舒曼想要強調的完美女性典範，是純真、高
貴而且無私無我為家庭奉獻的。這第九首的內容是描寫詩中的

這位女性，這時已經兒孫成群，她對孫女諄諄教誨，要將自己做為女性的一生經驗和睿智傳授給她。但舒曼一刪掉此詩，整套歌曲集就變成這位女性的一生，其重心只在她先生身上，而這正是舒曼的意圖。但是，這其中並不含有對女性的貶抑，至少，在舒曼創作當時和他生前，他都沒有這個意思。只能說，舒曼是在那個時代氛圍和男女角色界定下，藉這套詩作歌誦他心目中最愛也最偉大的女性：克拉拉。因為克拉拉在他的心目中，就是那麼的謙卑自抑，以家庭和先生為重，而絲毫不為自己考慮。

下面是各曲的簡介：

1. Siet ich ihn gesehen

　　第一次見到他後，

　　我以為自己瞎了。

　　因不管忘向何處，

　　眼裡都只見到他，

　　好像恍惚了一樣；

　　他的身影揮之不去，

　　越暗的地方，

　　他的身影越閃亮。

　　彷彿四週都跟著暗了下去。

　　姐妹們平常常玩的遊戲，

123

現在都沒意思了，

只是將自己鎖在房裡。

第一次見到他後，我以為自己

瞎了。

夏米索肖像。Robert Reinick繪

　　為這首詩，舒曼寫了非常具有旋律美感的曲子，由於詩中的意象已經非常明確，舒曼並沒有在鋼琴伴奏上多加自己的意圖，而只是讓它擔任和弦幫襯的功能。這段旋律對舒曼肯定有很重大的意義，因為在隔年，他譜寫第一號交響曲時，也引用了此曲最後三個小節的旋律，放在慢樂章中。由於女歌手的音域處於鋼琴的高音域，在寫作上，很自然的就會居於主題的音域上，所以舒曼給予這套歌曲集的旋律，是非常突出的，不像在其他歌曲集中，有時歌手的歌唱線條反而居於鋼琴獨奏之下，形成鋼琴主奏、歌手幫襯的主客異位情形。

　　2. Er, der Herrlichste von allen

　　　所有人中他最氣質出眾，

　　　多麼客氣、多麼和善。

　　　溫文有禮，眼神清澈，脾氣爽朗，個性溫和。

　　　就如遠方藍色的星星，

那麼燦爛耀眼，

照亮我的天空。

燦爛耀眼，崇高卻遙遠。

你儘管走，

讓我遠遠、謙卑地用眼神向你致敬，

幸福卻又悲傷地看著你。

別管我靜默的祈禱，

全是為了祝你幸福，

我是不起眼低下的女僕，

而你是最耀眼、高處的星子。

只有最配得上你的人，

才可能獲得你的青睞，

我祝福她。

我會為你高興也暗自哭泣，

但也會獲得永遠的幸福，

要是心碎了，

就讓它碎吧，

有什麼關係！

　　這首曲子中，夏米索詩中的女性，覺得心上人是那麼高不可攀，這不能解釋為貶抑女性的作法，而是作為一名暗戀者不知是否能獲得心上人青睞的不安心情。舒曼寫給這首詩

的音樂，充滿幸福口吻，更絲毫沒有夏米索詩中的那種自我
貶抑；相反的，舒曼捕捉到了小女孩初戀那種雀躍的心情，
音樂就算偶爾轉入小調，也只是那種自殘形穢的戀愛心情。
甚至在最後六個小節的鋼琴聲部中，隨著調性轉變，更有一
種輕鬆自如的放鬆。這樣的戀愛心情，和詩中乍看悲苦的詩
句，是音樂家看到戀情未來的樂觀。這是非常純真的少女的
戀愛心情。

3. **Ich kann' s nicht fassen, nicht glauben**

　　怎麼可能，我不相信，

　　肯定是場夢，

　　這麼多人裡面，

　　我怎麼可能雀屏中選？

　　就好像他答應我永遠愛我一樣，

　　就好像我還在作夢一樣，

　　因為這實在太不可能了。

　　那就讓我不要醒來啊，

　　躺在他的懷中，

　　讓我沉醉在這幸福中。

　　這是男方向女主角告白後的一幕，但是瞧舒曼為此曲所
寫的音樂，卻反而沒有上一曲那麼幸福洋溢，相反的，這音

樂裡帶著不安，好像未來會有不好的事發生一樣，有恐懼的
心情，這是因為少女害怕這個美夢被奪走。舒曼在這裡將全
詩一開始的兩句，又重新反覆「怎麼可能，我不相信」，而
在這之前，他寫了一段全曲中唯一的抒情旋律，但卻是由鋼
琴彈奏，這是在表達少女那種分不清是真是幻的心情。舒曼
要說的是，少女還是認為這是夢，但她寧願選擇不醒來。

4. Du Ring an meinem Finger

我指上的戒啊，

小小的金戒指，

我虔誠地給你一吻，

並把你貼在胸口。

我童年的美夢，

如今已經實現。

現在四下無人，

我茫然若失，如在荒地。

我指上的戒啊，

你曾教我要認識人生真正重要的事。

今後我要服侍他，

只為他一個人活，

全心全意屬於他。

我要將自己奉獻給他，

在他的光彩中完美自己。

我指上的戒啊，

小小的金戒指，

我虔誠地吻你，

並將你貼在胸口。

　　這首曲子是描寫兩人訂婚後的少女心情，她望著戒指，默默立誓，要守護這個愛她的男人。要知道在舒曼的時代，女性並不是一定要忠貞的，在德法的貴族和文人之間，外遇、偷腥之類的情事，屢見不鮮，宗教和社會律法都禁止不了，一般人也都習以為常。李斯特多次和貴族女子私奔，華格納也是，就連克拉拉的媽媽都在她很小時就和她父親離婚，隨後並改嫁，所以這樣的暗自立誓要忠於一個男人，並服侍他的心情，是在表達少女的那份愛意之深，不應解讀為貶抑女性地位。此曲的走向也暗示了舒曼對這首詩的詮釋也朝向這個方向，當詩句進行到「我要服侍他，只為他一個人活，全心全意屬於他」時，鋼琴的伴奏突然轉變為第二曲中那穩定的八度音和弦音形，象徵著心跳一般，舒曼並在譜上寫著「越來越快」（nach und nach rascher），藉此他要強調這是少女內心感動和激情所說出的話，並不是形式上真的要服侍他，而是一份發自真心的愛的訴願。

李斯特像

5. Helft mir, ihr Schwestern

幫幫我啊，姐妹們，

幫我打扮，

讓幸福的我，今天有人幫忙。

桃金孃花纏住我的眉毛了。

在我躺在心上人的懷抱中，

幸福洋溢之前，要冷靜，有耐心地等候著。

幫幫我，姐妹們，

幫我掃去害怕，

讓我在見到他時眼神澄澈，

因為他正是我喜悅的源頭。

心上人，你在我眼前了嗎，

太陽，你照得燦爛嗎？

讓我謙卑並充滿敬意地向我的主人打躬作揖。

在他前面為他灑花。

姐妹們，給他獻上綻放的玫瑰。

但我也要向你們，

我的姐妹們，

悲傷地告別了，

因為我就要離開你們快樂的行列。

　　這是少女出嫁前向姐妹淘告別，並要她們幫她打扮好踏上紅毯的場景。因此在樂曲的最後六小節鋼琴獨奏中，舒曼將曲首的主題變形成一道婚禮進行曲。而在這段婚禮進行曲之前，在唱到向姐妹們告別時，舒曼標示要漸慢，而且調性一轉為降 D 大調，但一唱完這段心不在焉的告別後，就立刻標示回復原來的降 B 大調，並恢復原速，因為少女其實心繫婚禮，而且曲首由鋼琴彈奏的那段八度音上升再下降的主題（暗示教堂鐘聲）也再度響起。

6. Suesser Freund, du blickest

好友啊，你滿眼訝異地看著我，

你難道不懂我為什麼要哭嗎？

讓那淚珠，在眼中顫抖著。

因為我心中好害怕，

卻又好幸福，

但願我能找到話語形容。

把你的頭藏在我的懷中，

我想將喜悅低聲對你說。

現在你懂我為什麼哭了吧？

懂了嗎，親愛的，

聽聽我的心跳，有多麼快，

我們貼得這麼近。

床上這邊，以後要放搖籃，

我的夢就藏在裡面，

當清晨來臨，夢醒來時，

就帶著你的樣子，對著我微笑。

這首歌曲一開始以類似歌劇宣敘調的方式展開，是女主角在向丈夫交待自己懷孕的事。她把丈夫的頭貼近她的懷中，讓他聽小朋友的心跳聲。一直到唱到「現在你懂我為什麼哭了吧」，因為轉為平靜，不再那麼忐忑不安，鋼琴右手的伴奏改為穩定的八分音符和弦，並且在唱到「我親愛的」以後，樂譜標示「輕快些」（Lebhafter），鋼琴開始出現第二主題，並且加快進行，因為這裡舒曼要描寫母親心跳聲。原詩一直到這裡都沒有清楚交待懷孕的事實，所以不知竟究的讀者，其實還不清楚女主角這樣反覆的情緒所為何來，一直到接下來「以後這裡要放搖籃」，才稍微知道是小孩。夏米索的寫法很象徵性，並不直接點出懷孕和孩子這兩件事，他用女性的夢來代表小孩，說他是自己的夢，而這個夢身上就帶著父親的樣子。

7. An meinem Herzen, an meiner Brust

在我的心頭，在我的胸口，

你是我的喜悅，我的幸福！

幸福是愛，愛是幸福，

一說再說無法停止。

我之前以為自己已經夠幸福了，

沒想到現在更幸福。

只有親自哺育並疼愛過孩子的人才會知道，

只有身為人母的人才會懂，

愛和幸福的真正意義。

不能體會為人母喜悅的人，

多教人同情啊。

你這可愛的小天使，

你帶著微笑看著我，

在我的心頭，在我的胸口，

你是我的喜悅，我的幸福。

　　這是初為人母的喜悅心情，舒曼為這首歌曲所寫的鋼琴伴奏是像蝴蝶翻飛一樣的「分解和弦」，每一個和弦都會到達最高音 A（後半段則移到 B）。這個伴奏音形和情緒維持到「你這可愛的小天使」時就結束，然後轉為和弦斷奏，樂曲也標示「再快一點」（noch schneller）。音樂進行因為這樣的轉變而顯得更果決，和我們想像母親會和小嬰兒講話的慈愛不一樣，有一種焦急、忙著處理家事的母親的感覺。而最後舒曼給鋼琴奏出一段旋律，讓人隱隱約約感覺好像是舒伯特聖母頌的旋律。

畢卡索的《夢》

8. Nun hast du mir den ersten Schmerz getan

你第一次傷害了我，

可是卻傷得這麼深，

你就這樣睡著，

真是鐵石心腸，

就這樣死了。

放下我孤立無援，

看看四下，好空虛，

我的愛情和人生都成了過往。

我有如行屍走肉。

我躲在自己的世界裡，

面紗落下來，

在這裡頭你還在，

逝去的幸福也還在，

你是我的一切。

　　這是一個飽嚐幸福滋味的女性，在失去所愛後的悲歌。這段音樂很短，前兩句詩，像控訴一樣地沉痛，道出先生過世的事實和心情，之後音樂進入宛如自言自語般的失神狀態。在詩句演唱結束後，音樂忽然返回到第一曲的旋律，但只由鋼琴獨奏，這立刻讓人感受到是女主角在回顧整段戀情初始時，一見鍾情的場面，舒曼將音域壓抑在中聲部，最高

是一開始的降 E 音，隨後越來越低，一直降了一個八度，雖然旋律與第一曲一樣，但是聲部進行卻往下，且標示要極弱音演奏，就好像是藏在腦海的甜蜜場景，卻用非常虛幻而不真實的方式重播一樣，全曲到這裡，嘎然而止。曾有的幸福，如今只是存在腦海深處的一段回憶。

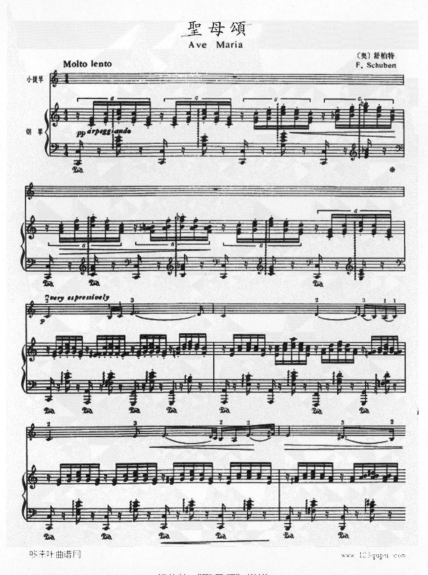

舒伯特《聖母頌》樂譜

夏米索與女人的愛與一生：

夏米索是十八世紀中葉德國的詩人兼植物學家。他原來是法國人，法文名是Louis Charles Adelaide de Chamissot，後世所知的是此名後三字的德文拼法。他父母在法國大革命時被迫逃亡柏林，他在這裡長大，並投身軍旅。他其實沒有機會受教育，但靠著自學和熱情而開始寫作，退伍後則投入植物學的研究，並成為知名的植物學家，足跡遠達太平洋和白令海，並發現許多種新的植物。女人的愛與一生這套歌曲集，是他在一八三〇年創作的。雖然以現代的男女平等眼光來看，他這套詩集有點貶抑女性地位，但在他的時代，這卻是一套前衛的倡導女權的詩集，詩中讓女性可以大膽地對情人訴說愛意，甚至還用文字追求情人，並且站在女性的地位來看待自己身邊的人事物，這都是前所未見的女性解放觀點。

愛神也會哭泣嗎？
詩人之戀，聯篇歌曲集
Dichterliebe, Op. 48

　　《詩人之戀》和《女人的愛與一生》是舒曼最受到喜愛，也最具代表性的藝術歌曲作品。此曲完成於一八四〇年，這一整年舒曼暫時從他熟悉的鋼琴獨奏作品創作中抽身，全神投入藝術歌曲創作，因此這一年被稱為舒曼的「藝術歌曲年」。這套聯篇歌集共有十六首歌曲，採用海涅（Heinrich Heine）的詩作，該詩作出版於一八二三年。舒曼採用舒伯特所首創的聯篇歌集的作法，將集中的十六曲寫成一套前後有故事聯結的歌曲集，曲曲相扣，因此在音樂廳演唱時，都習慣十六首一口氣唱下來，不節錄，中間也不鼓掌。

　　其實海涅自己是極端反對德國浪漫主義的，他寫了《浪漫學派》（Die Romantische Schule）一書，全在嘲諷德國浪漫學派的愚蠢和可笑。這套「詩人之戀」原收錄在海涅的《抒情間奏集》（Lyrisches Intermezzo）中，全集有一首散文寫

成的前言和後續的六十五首詩。前言的標題是「從前有名可憐又不愛說話的騎士」（Es war' mal ein Ritter Truebselig und Stumm），在這篇散文中，海涅講了一個故事，描述這位騎士白天只會陰森森地躲在屋子裡寫詩，只有夜色降臨後，才會生氣蓬勃地和仙子變成的妻子相會，兩人共舞直到黎明來臨，然後騎士又躲回屋子裡寫詩。這之後的六十五首詩，包括十六首「詩人之戀」，海涅暗示就是這位不切實際的騎士所寫的詩。在整套海涅詩集最後的第六十五首詩，騎士把自己一生寫下的爛詩全都收進巨型的棺材中，也將自己悲傷的戀情和一生所受的苦楚、夢幻，一併帶進棺材裡，等他躺妥後，請十二位巨人，把棺木扔進汪洋大海中。很明顯的，海涅有意指涉浪漫派的詩作，都是像這位無病呻吟騎士的作品一樣，全出於

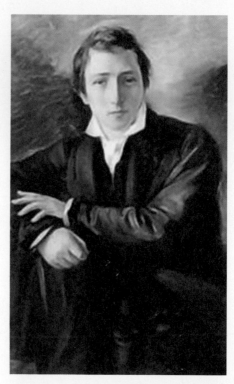

德國偉大詩人海涅（Heinrich Heine, 1797-1856）

不切實際的夢幻空想，只配放在棺材裡扔進大海中。所以，照理說，這六十五首詩其實背後是有著嘲諷意義的，但是舒曼在譜寫時，顯然刻意略去了這一層意思，而只是譜出字面上的意思和他個人對詩的浪漫解釋。舒曼此舉，正是他作為浪漫派中堅作曲家最好的寫照。

舒曼自己就是詩人，他不想理會海涅以哲學家的眼光所作的批判，而想藉音樂表達出海涅詩中描寫的詩人：擁有纖細敏感的靈魂，和不幸的愛情遭遇；因此，他也經常無視於原詩的流暢性，逕自將部份詩句反覆或加上他個人的音樂詮釋，以達到他要的效果。也因此，這套《詩人之戀》，海涅的原意被壓抑到極小，而舒曼的意圖則獲得音樂的幫助，得以突顯。

近代以來，《詩人之戀》一向就都由男中音或男高音來演唱。但是，其實在二十世紀初，很多女性歌唱家都會演唱這套歌曲，而且這反而才是舒曼的原意。因為當初舒曼是將這套歌曲集獻給女高音薇虹敏‧許茹德－戴芙蓮（Wilhelmine Schroder-Devrient）。戴芙蓮是與舒曼年紀相當的德國歌唱家，作曲家華格納（Richard Wagner）也對她推崇備至。她是華格納歌劇《黎恩濟》（Rienzi）、《漂泊的荷蘭人》（Der Fliegende Hollaender）和《唐懷瑟》（Tannhaeuser）首演時的女主角，可以說是顯赫一時。

此曲的十六首歌分述如下：

1. Im wunderschoenen Monat Mai

風光明媚的五月裡，

百花吐蕾，愛意滋長；

風光明媚的五月裡，

百鳥齊鳴，我向你傾訴衷曲。

在海涅的原詩裡，只有在最後一句提到受苦和渴望，整首詩並沒有任何地方觸及負面的情緒。但舒曼譜出來的音樂，卻有著強烈的失落感。舒曼以升 F 小調來譜寫這首詩，鋼琴的伴奏，主旋律一直沒有落在強拍上，而是以最弱的十六分音符後半拍開始，並一直維持這種在夢中的情緒。藉由「分解和弦」的鋪陳，舒曼也捕捉到詩中形容五月春天融雪時的情景。

2. Aus meinen Traenen spriessen

我的淚中開出了花朵，

我的歎息中有夜鶯啼唱；

若你愛我，

我願將花摘給你，

讓夜鶯到你窗前高歌。

此曲維持上一曲的調性，而由此曲的調性和性格與上一曲的關聯，我們可以知道，舒曼是提前在上一曲中，就預

先鋪設了此曲的情緒，而這也是他為這十六首詩所定下的基調：帶著感傷的戀情。

3. Die Rose, die Lilie, die Taube, die Sonne

我曾滿心喜悅地愛過的玫瑰、百合、鴿子和太陽，

如今我卻只愛那位纖細、嬌小、純潔的唯一的他：

而這些就住在你身上。

此曲是詩人滿腔熱情的傾吐，在藝術歌曲史上也是讓人印象深刻的一曲。舒曼的譜曲，用快速、跳躍的音符，捕捉住海涅詩中一再平行、併比的象徵：百合、玫瑰、鴿子、太陽、纖細、純潔、嬌小這些意象，舒曼不用音樂來呈現，而只是藉由這些快速跳動的音符，表現出詩人心中雀躍的愛意。也就是說，舒曼不執著於字面的意象，而要在鋼琴和歌手所共同營造的聲音意象中，去捕捉深入文字內部的情緒。

4. Wenn ich in deine Augen seh

當我凝望你的眼，

所有的痛苦和悲傷都消融了；

每當我親吻你的唇，我就變得完整；

當我倚著你的胸，滿心都是無上喜悅；

一等你說出我愛你，我卻難過地哭了。

　　舒曼很敏銳地用音樂捕捉到海涅在此詩中最後一句的意圖：「當你說我愛你，我卻難過地哭了」。真正的戀人，聽到「我愛你」，不是會欣喜地笑嗎？為什麼會哭？因為詩人感受到說話者話語中的勉強和不自然，知道那聲我愛你，不是發自真心，卻是為了安慰詩人，這樣的轉折，更教詩人難過。從這一個起步，舒曼決定了全曲的基調：他讓歌唱旋律和鋼琴都反覆同一個單音，造成說話般的效果。雖然以 G 大調譜成樂曲，但是卻因為和弦和旋律很少變化，造成大調的調性無法被突顯，音樂因此顯得單調而無生氣，而這正是詩人落寞的心情寫照。雖然全詩看似在讚揚心上人的眼、唇，但其實，卻越發對比那無法得到的愛所帶來的失落感。

5. Ich will meine Seele tauchen

　　我要把靈魂浸沐在百合的花杯中，

　　而那百合會響出一首歌，

　　歌頌我的心上人。

　　那歌微微顫抖著，

　　就像她在奇妙時刻給我的一吻。

　　以 B 小調寫成的此曲，帶著這個調性特有的神秘感，藉此舒曼要將百合與中世紀宗教以及聖杯傳說的意象融進海涅詩中的神秘感中。此曲中所帶有的一種中古時代的遙遠神秘

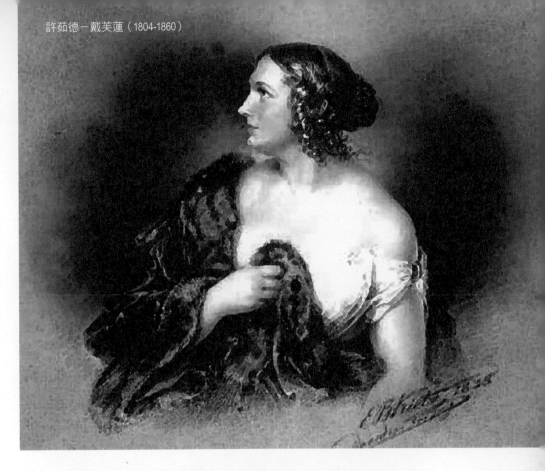

許茹德－戴芙蓮（1804-1860）

氣息，正是來自這個特殊調式（艾奧里安 Aeolian 調式）的安排。在這首曲子中，隨時都有三道旋律在競爭：歌手的主旋律，鋼琴右手高音的八分音符所串連的固定旋律，以及左手低音同樣以八分音符構成的旋律。鋼琴右手高音持續的八分音符，是百合的歌，它顫抖著，像是詩人的心跳一般；而左手的低音旋律，則是百合的花杯，載著詩人的靈魂。

6. Im Rhein, im heiligen Strome

　　萊茵河那神聖的河流裡，
　　倒映著偉大神聖的科隆市和它偉大的教堂。

河中還有張繪在金色皮革上的臉龐，

正是讓我生命充滿困惑的原因。

繁花與小天使繞著聖母飛翔，

他們的眼唇和臉頰，

正如我心上人一樣。

　　這是一首讓人震撼的歌曲，舒曼用這麼強烈、雄渾的建構，是要描寫歌詞第一句和第二句：萊茵河中映著科隆市和其著名的科隆大教堂。事實上，科隆大教堂在舒曼生前還在興建中，該教堂從一二四八年就矗立在科隆市內，是科隆樞機主教所在，也是德國重要的宗教勝地。該教堂前後一共建了六百年，一直到一八八○年才完全建成。舒曼和海涅看到的科隆大教堂，都是該教堂在興建後期的半成品。也因為這樣，很多科隆人習慣稱該教堂為「永遠也蓋不完的地方」（Dauerbaustelle）。科隆大教堂有兩個很顯著的尖頂，高高聳立天際，遠跳整座科隆市，就只會看到這兩個尖頂。萊茵河流過科隆市，對德國人而言，萊茵河是一條充滿神話色彩和神秘力量的河流。舒曼這首曲子，前半段歌頌萊茵河的樂句，始終都壓低在 C 音以下，這種低音的意象，正是萊茵河流過科隆市時給人的印象：寬廣遼闊、深幽神秘。在華格納歌劇《尼布龍根的指環》（Der Ring Des Nibelungen）中，也不斷出現同樣的音樂意象來描寫這條大河，由此可見此意象深植於德國人心

目中。這是從薩克遜人定居此地以來，長久與這條大河相處，所培養出的敬畏感。藉由在音樂中呈現這種敬畏感，舒曼捕捉到海涅詩中的意象，然後畫面一轉，跳到科隆大教堂的彩繪玻璃窗戶上描繪著聖母與小天使的圖案上，這些圖案倒在河中，又與詩人腦海中浮現的情人臉龐交織在一起，詩人心繫心上人，一時之間分不清眼前與腦海中的影像。舒曼刻意強調了詩中的幾個字：那眼、那唇、那臉頰，三個部位，每一次都以下行的方式處理，呼應樂曲一開始鋼琴右手主題，同樣以三度音下行，同並且都是下行二次的作法，這個下行三度的動機，從曲首就暗示了，但到這裡才交由歌手來強調，這正是全曲的核心。教堂、萊茵都不是重點，而是這詩人心中想念的唇、臉頰和眼睛，深深地刺痛著詩人。就像萊茵河奔騰而下的河水一樣，毫不留情，也像科隆大教堂那巍峨冰冷的事實一樣，在在指陳著他這段戀情的不可能實現。

7. Ich grolle nicht

我心無怨，

雖然我心碎了，

再也沒有愛了！

你像鑽石一樣散發光芒，

卻照不到你心中的暗處。

這我早瞭然於胸：

你心中的夜我早見識過，

那吞噬你心的毒蛇我也見識過。

吾愛啊，我知道你有多空洞。

　　海涅在這首詩中，如果只看字面，會誤以為是詩人失去所愛是因為看到情人的空洞。但是，舒曼卻看到一個失戀人的心情：因愛生恨。舒曼為這首詩所譜的音樂，隨著文字的控訴越嚴厲，音樂的進行，包括和聲和旋律，卻都越有種酸楚和甜蜜的混雜感，因舒曼藉音樂點出以文字無法表達的心理層面：嘴上所說的恨，控訴卻是來得那麼的無法自圓其說。全曲從詩人第二次又說他不怪心上人開始，逐漸激動，旋律開始往上進行，一直到最高音落在被毒蛇啃噬的「心」的心字上（Ａ 音），然後詩人還是一再強調著我不怪你，而成串的控訴卻早已說出口。

8. Und wuessten's die Blumen, die kleinen

要是小花知道我心的傷痛，

也會為我哭泣，好治癒我的痛楚，

夜鶯也會高歌來鼓勵我，

就連小星星也會從天上落下，來安慰我。

但他們卻都不會懂，

因為只有一個人才知道，

是她把我的心撕成了碎片。

　　舒曼此曲中，從頭到尾不間斷地使用三十二分音符在鋼琴的左右手伴奏上，一直到最後詩人說出「是她把我的心撕成了碎片」時，這個顫抖般的三十二分音符才停止，換成強烈的和弦。這樣的語氣轉折非常的明顯，而舒曼正是要對比出前面那些來自小花、夜鶯、星星的安慰，都像三十二分音符顫抖的伴奏一樣，起不了作用，真正的關鍵是在最後這些不規則的聲響上。舒曼在最後留了六個小節給鋼琴獨奏，這些十六分音符，以後半拍作起音，製造錯置的重音，作由下到上跨越三個八度的進行，藉此舒曼呈現出玻璃破碎的意象，這是他借自鋼琴作品《克萊斯勒魂》一開始時的左手伴奏，但在這裡卻成功地被轉化成具有描寫的功能。

9. Das ist ein Floeten und Geigen

　　那頭有長笛、提琴和號角聲，

　　因為他們都在為我的心上人跳著婚禮舞。

　　小鼓和木笛的聲響震耳欲聾，

　　但在這熱鬧聲中，

卻可以聽到愛神邱彼特的低聲哭泣嗚咽。

　　海涅的原詩已經點出了這段文字所要強調的殘忍對比：詩人所愛的女子另嫁他人，婚禮的樂聲傳來，眾人歡慶之餘，獨留詩人悲傷。此曲中的主旋律落在鋼琴上，就像那婚

年輕的使徒或魔鬼

布拉姆斯這個名字總讓人想到一個聲音低沉、腹部微凸的中年男子，臉上留著灰鬍子，但這絕非他在一八五三年九月三十日剛到杜塞多夫時的樣子。那時布拉姆斯剛滿二十歲，他的傳記作者麥克斯‧柯貝克（Max Kalbeck）形容他是一位「活力四射的年輕人，外表像孩童般天真無邪。他有一頭金髮，聲調高昂，加上一雙藍色的大眼睛。他像來自另一個世界的幽靈，飄到舒曼面前，安慰他那受盡壓抑、絕望無助的靈魂。」克拉拉將他比擬為「受上帝旨意差遣而來的使者」。舒曼如同以前對於班內特、舒恩克和其他魅力男子一樣，形容布拉姆斯為「天才」、「真正的使徒……他可以在幾天內顛覆整個世界」、「新血」、「年輕的老鷹」、最後稱他為「魔鬼」。

布拉姆斯和舒曼一樣，都深愛傳統的浪漫派精神，他喜歡這種文化到狂熱地步，甚至採用「小約翰內斯‧克萊斯勒」（Johannes Kreisler junior）這個來自舒曼的霍夫曼式小說人物名字。布拉姆斯第一次離家，是和匈牙利小提琴家愛德華‧雷曼基（Eduard Remenyi）舉行巡迴演奏會。雷曼基將布拉姆斯介紹給姚阿幸和李斯特之後，便棄他而去，布拉姆斯只好和孑然一身的朋友姚阿幸停留在漢諾威，姚阿幸告訴布拉姆斯，不要忘了在回漢堡途中向舒曼夫婦致意。

布拉姆斯有著爆發性的多重性格。他和舒曼均來自複雜的家庭，他的母親嬌小，行動不便，比他英俊的父親大十七歲，他的父親是個周遊列國的音樂家。布拉姆斯的姊姊身體殘障，他的弟弟遊手好閒。布拉姆斯自幼即學習鋼琴，當他十歲時便在演奏會上大放異彩，隨即被星探發掘，邀請他到美國巡迴演出，但布拉姆斯拒絕了

他的美意，而拜在著名音樂家愛德華・麥克森（Eduard Marxsen）的門下。麥克森想培育他成為作曲人才。在青少年時代，布拉姆斯便負起養家的責任，到許多酒店演唱彈琴。

舒曼夫婦馬上被這位來自漢堡的陌生年輕人所吸引，克拉拉記錄布拉姆斯「彈他自己的奏鳴曲、詼諧曲等等給我們聽。羅伯發覺在曲子中找不到需要增加或刪除的部份。看到這個人坐在鋼琴前，他那年輕專注的臉龐在彈琴時發出光芒，真是令人感動。他那優美的雙手以最流暢的指法輕鬆克服最艱難的技巧，令人嘆為觀止。」

在認識布拉姆斯不到一個星期後，舒曼欣喜若狂地寫信給姚阿幸，誇獎這位「年輕的老鷹……真正的使徒」。此時舒曼正在寫一篇大力吹捧布拉姆斯的文章，刊登在當月的《新音樂雜誌》上。他已經多年未在這份舊刊物上發表大作，因此這篇文章〈新路〉（New Paths）引起熱烈的迴響。舒曼稱這位當時仍默默無聞的作曲家為「主宰我們命運的人」，當代「最重要的天才人物」。他對布拉姆斯的多才多藝極為欣賞——布拉姆斯二十歲時的音樂，比舒曼同時期的音樂更為成熟，技巧也後來居上——年長的舒曼料事如神，他知道這位後起之秀將為成為交響樂大師。他預見布拉姆斯有一天將「在陣容壯觀的合唱團與管弦樂團面前，以優美的姿態揮舞著他的指揮棒」。舒曼並以賞心悅目的畫面形容他身兼男女雙性的氣質，其中一段說布拉姆斯如「洶湧的浪潮，滾滾而來，它匯集百川，形成壯麗的瀑布。一道寧靜的彩虹掛在瀑布上，美麗的蝴蝶和夜鶯在兩岸飛舞著」。

這段話聽起來酷似年輕時代的舒曼以些許過時的浪漫派口吻說出的話。他甚至重新成立「大衛同盟」。舒曼在〈新路〉中列出他認為適合陪伴「使徒布拉姆斯」踏上旅程的作曲家名單，其中包括姚阿幸和蓋德，但排除白遼士、華格納與李斯特。幾天後，舒曼寄了一份〈新路〉的文章給布拉姆斯的父親，對他說「你可以充滿信心，這位可敬的年輕人前途無量，我必然會在成功的路上與他攜手並進。」

布拉姆斯在克拉拉面臨婚姻與事業的轉捩點時進入她的生命，深深虜獲芳心。克拉拉不僅看見丈夫的體力明顯衰退，而自己又懷孕了（一八五三年十月三日，布拉姆斯到達杜塞道夫後三天，家庭日誌上寫著：「克拉拉確定懷孕。」）這讓他們再度延後去英國開演奏會的計畫。「我最後幾年的好日子就此流逝，我的精力枯竭。」克拉拉滿懷怨恨地寫著：「我有足夠的原因心情沮喪。」布拉姆斯的外表兼具男女兩種特質──「高貴俊美的男子，舉止猶如風姿卓越的仕女。」如柯貝克所言──對舒曼和他的妻子來說，布拉姆斯都是令人興奮但安全可靠的愛慕對象。事實擺在眼前，克拉拉可以和丈夫發生親密關係的日子已剩不多。同時，布拉姆斯的性格──姚阿幸形容為「雙重性格」，一方面天真無邪，友善親切；一方面卻像魔鬼，等待別人上勾」──足以讓布拉姆斯看起來像克拉拉年輕時代的丈夫（克拉拉比布拉姆斯大十四歲的事實，或許也形成彼此的吸引力，因為布拉姆斯從小就看到父母的年齡差距。）

這位雄心萬丈，年輕俊俏的布拉姆斯第一次離家，多麼渴望被人關懷接納。他不自主地被舒曼夫婦吸引。舒曼是他尊敬的著名作曲家，將他介紹給年輕的學生認識。克拉拉身為美麗的鋼琴家，充滿自由奔

放的氣息，更有一流的琴藝，可以彼此切磋。原本他只想在杜塞多夫做短暫停留，結果卻住了一個月。在此期間，布拉姆斯每天去拜訪舒曼。他常與舒曼一家人一起用餐，並成為孩子眼中的大哥哥。

布拉姆斯是否曾與克拉拉發生過性關係？這個問題引起很多人的好奇，但結果不得而知。許多他們之間的信件已在她的要求下被摧毀，只有兩封觸及這個問題的信被保留下來。這兩封信皆在舒曼進入精神病院之後不久所寫下。如果布拉姆斯和克拉拉真的發生過性關係，應該就在這段令人心碎的時期。

第一封信的時間是一八五四年六月十九日，當時布拉姆斯住在克拉拉位於比克街的住處，他寫給姚阿幸：

我想……我已經愛上了她。我常要克制自己不要衝動地將手圍在她肩上——我不知道，這個舉動這麼自然，好像她一點也不介意似的。

另一封具暗示的信在一八五五年五月十七日，克拉拉寫給正要來訪的朋友柏莎‧伏格特，此時布拉姆斯仍與克拉拉住在一處。克拉拉不知道柏莎與她先生要住在哪裡。人們好奇地想知道為什麼克拉拉沒有叫布拉姆斯搬到旅館去，或堅持他到好友阿貝特‧迪特里希家裡借住幾晚。

禮浩大的場面和樂聲，掩蓋了落寞一旁的詩人一樣。歌手所唱的旋律破碎難以成調，鋼琴彈出的旋律卻始終不曾斷過，排山倒海般地壓過來。鋼琴左手低音的伴奏，舒曼則以頑固的變體圓舞曲節奏來裝飾，象徵民俗舞蹈中簡單的鼓聲。這整首曲子都為這個鬼魅般的圓舞曲節奏所籠罩，正是詩人逃不開現實的心情。舒曼在曲中處理海涅詩作的方式是，將同一段詩文重覆兩遍，第一遍標示是弱音，第二遍卻標示強音，因此詩人一下柔弱地唱著，鼓聲和笛聲震耳欲聾，一下又將同一段歌詞大聲地、控訴般地唱出來，其矛盾的心情全由這樣的音量變化表露無遺。

10. Hoer' ich das Liedchen klingen

> 當我聽到心上人唱過的那首歌時，
> 我心頭滿是苦惱。
> 陰暗的期待逼我爬上山丘林中，
> 滿腔的苦楚藉淚水宣洩而出。

這首曲子充滿了沉思和回憶，那種思緒在胸臆間穿梭的感受，舒曼藉由鋼琴高音聲部以錯置重音的切分音方式出現來突顯（重音落在四個十六分音符的第二個音）。雖然海涅的詩用字非常強烈，一再強調詩人的痛苦，但是舒曼的音樂卻平淡地像是山間的浮雲一樣，輕描淡寫。舒曼的音樂一點

也沒有觸及海涅詩中的「淚水」、「苦楚」、「苦惱」等字眼，因為他覺得這些意象在文字上已經夠強烈了，他要在音樂中表達的，反而是詩中文字沒有表達出來的部份：在心上人婚禮過後，詩人獨自一人面對心上人移情別戀的心情的那種壓抑和無法紓解，而且舒曼還刻意將主旋律交給鋼琴，歌手演唱的旋律則像是喃喃自語般，不成曲調。

11. Ein Juengling liebt ein Maedchen

青年愛上的少女，卻愛上另一人，
另一人卻又愛另一名少女，最後娶了她。
少女為報復，嫁給了青年，青年為之作噁。
這種故事千篇一律，卻歷久彌新。
那被她拒絕的人，深深被她傷了心。

舒曼用非常直率而輕快的方式在陳述這段故事，從詩人口中講來，彷彿是別人身上發生的事，和他一點都沒關，充份呼應了海涅在此詩中採用第三人稱方式的敘述法。此曲舒曼也捕捉到德國民謠敘事曲（ballade）的那種民間音樂色彩。

12. Am leuchtenden Sommermorgen

陽光普照的夏日清晨，
我來到花園，
繁花竊竊低語，

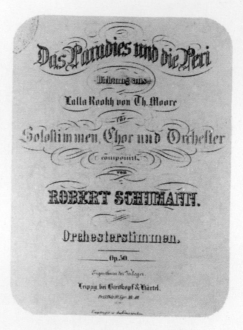

舒曼的《天堂與仙女》之樂譜扉頁。

　　我卻默默無語。

　　花兒都可憐地看著我，

　　跟我說：別對我們的姐妹那麼殘忍，

　　你這個悲傷又像死神般慘白的人。

　　這首歌曲的鋼琴寫法，移植了第十首的方式，因為同樣
也是描寫詩人面對大自然情景的落寞心情。舒曼利用切分音
的效果，讓鋼琴伴奏全是下行琶音，但這次最高的幾個音卻
沒有構成旋律，主旋律交到歌手身上，鋼琴高音部的動機，
就像花朵的竊竊私語一樣，是無法理解的。

13. Ich hab' im Traum geweinet

我在夢裡哭了，

因為我夢到你躺在墓中。

醒來後，淚水滾落雙頰。

我在夢中哭了，

因為想到你拋棄了我。

醒來時，大哭了一場。

我在夢裡哭了，

因為夢到你還愛著我。

醒來後，又再痛哭了一次。

　　這首歌曲是整套《詩人之戀》中，歌手在演唱時沒有安排鋼琴伴奏的一首。舒曼安排鋼琴和歌手交互出現，而且兩者各自呈現不同的意象。此曲以降 E 小調寫成，這是舒曼在藝術歌曲中常用來象徵死亡的調性。此曲中提到夢到心上人躺在墓中，而整首樂曲也環繞著這種恐怖的意念在進行。此曲中的鋼琴部，舒曼都標著極弱音（pp），暗示那是夢中落下的淚水，輕悄悄地。

14. Allnaechtlich im Traume

每晚我都在夢中見到你，

看到你和善地向我打招呼，

我大聲哭著，跪倒在你的腳邊。

你悲傷的看著我，搖著頭，

從你眼中，珠串般的淚滴落下。

你低聲對我訴說，

給了我一枝柏樹枝，

醒來後，卻沒見到樹枝，

你說了什麼，我也記不起來。

　　舒曼以 E 大調譜成此曲，似乎在暗示，經過上一曲那種在夢中哭醒的階段後，在這裡，詩人已經漸漸釋懷了。連續兩首詩都以夢境為訴求，海涅原作中，本來的安排就是這樣，而夢境中給了柏枝和低聲說話，以及女主角的淚珠，不管是真是假，對詩人的心情起了很大的慰藉作用，靠著這樣的扶持，讓他獲得此曲中的平靜。這不再是悲傷難抑的心情，而是像一首失戀者的催眠曲。此曲在最後一句話獲得強調，舒曼特別標了漸強和漸弱的記號，要求最強的音落在最高的升 D 音上，也就是「話語」（Wort）一字上，表示詩人努力想要想起女主角在夢中說的話語，但事實上，究竟說了什麼話已經不重要了，而是詩人心中自己的解讀：他相信女主角離開他也是難過的，而且女主角也希望他保重。

15. Aus alten Marchen winkt es

古老的神話訴說奇幻國度，

那裡繁花在黃昏夕陽下閃耀，

森林像合唱一樣共鳴，

泉水也奏著舞蹈的歌，

以及從沒聽過的愛情頌歌，

直唱到你也墜入愛河為止！

但願我也能去那裡，

解放自己的心，

解除所有的苦痛，獲得祝福！

啊！我常在夢中見到那喜悅的國度，

可惜清晨太陽一出，

一切就如清煙飛散。

　　舒曼以雄狀的風格譜寫此曲，他不要強調歌詞中的奇幻國度，而要強調詩人打起精神、重新迎接陽光的心情。在這裡，先前的悲傷已經一掃而空，再也沒有那種自憐的心態。

16. Die alten, boesen Lieder

那些不好的老歌，

以及忿怒愁苦的夢境，

全都埋葬起來吧，

把大棺材搬來。

我要把全部都埋進去，

那棺材要比海德堡的盒子還大。

再帶一只用厚夾板作成的棺材，

要比緬因茲的橋還要長。

再請來十二位巨人，

力氣要比科隆教堂的聖克里斯多福更大。

要他們扛著棺材扔進海裡，

因為這麼大的棺材，

要有夠大的墓地才夠葬。

你知道為什麼棺材這麼大又這麼重嗎？

因為我要把愛和痛苦一起埋進去。

這首曲子中，舒曼再次把描寫科隆大教堂的神秘和弦叫回來，用來描寫曲中的十二位巨人。此曲中主要的伴奏動機，就像是扛著棺木走向大海的巨人行列一樣，是沉重而艱辛的，但是並不慢，因為整個行列急著要把那些苦痛丟進海裡，盡拋腦後。最後音樂化為一道葬禮進行曲，並且跳入慢板樂段，詩句唱道：我要將我的愛和悲傷一起沉入海中。之後響起一段完整的鋼琴獨奏作為後奏，這是「陽光普照的夏日清晨」一曲中的旋律，全曲結束。

沒有鋼琴的鋼琴協奏曲?

A小調鋼琴協奏曲

Piano Concert in A minor, Op.54

　　雖然這首鋼琴協奏曲是舒曼最著名的代表作,也是他最常被演出的作品,但其實,細究這首作品中的音樂語法,卻是非常不像舒曼的。舒曼的性格自由浪漫,無法硬將自己納入傳統的窠臼中,因此在寫作奏鳴曲、交響曲這些以型式和結構居上的作品時,都很吃力。同樣的,他一生中僅有的三首協奏曲(鋼琴、大提琴、小提琴),在藝術成就上,也遠不若他脫離型式創作的獨奏音樂。因此這首協奏曲能夠這麼受到後世歡迎,恐怕遠遠超出舒曼的預期,也遠非他所樂見。

　　就像創作交響曲一樣,舒曼在創作協奏曲上,也一再遇到瓶頸。早在一八二八年時,他就已經嘗試創作一首降 E 大調的鋼琴協奏曲,隔年他又寫了一首 F 大調協奏曲,耗時三年終究無成。之後在一八三九年,他又寫了一首 D 小調鋼琴協奏曲,但也一樣無疾而終。但是,在一八四〇年娶了

克拉拉為妻後，有一位身為當代鋼琴名家妻子的舒曼，無可必免要寫下一首協奏曲供妻子彈奏，畢竟，這是當時還相當貧窮的舒曼，為兩人家計最有力的貢獻。但是，舒曼心裡有他無法克服的情結在，他就曾向克拉拉說過，他無法寫出超技的鋼琴協奏曲，畢竟他自己就不具備那樣的技巧，因此他必須另闢蹊徑，寫出一首介於交響曲、協奏曲、大型奏鳴曲之間、單樂章卻又包羅萬象的作品。或許也正是因為舒曼迴避了浪漫超技鋼琴協奏曲這種展技的面相，讓一向推崇舒曼的李斯特也忍不住批評此曲是：沒有鋼琴的協奏曲（有趣的是，後來舒曼寫了一首長篇鋼琴獨奏曲，名為「沒有管弦樂的協奏曲」）。

所以，當他在一八四一年，結婚隔年，寫了一首單樂章的鋼琴幻想曲（Phantasie）後，妻子克拉拉就一再督促他將此曲改寫為鋼琴協奏曲。一開始，舒曼只想要單獨出版這個首幻想曲，因為他聽了克拉拉與萊比錫布商大廈管弦樂團的排練後，相當有信心（當時克拉拉正懷著第一胎，離產期只剩兩週），問題是，他到處推銷，卻沒有一家出版社肯發行。所以，舒曼就在一八四五年又寫了間奏曲樂章和第三樂章，讓這首幻想曲變成有完整三樂章，符合協奏曲型式的鋼琴協奏曲。這也就是我們今天所認識的這首 A 小調鋼琴協奏曲。由此可見，終究舒曼還是必須避開鋼琴協奏曲的傳統型式，才有辦法寫成類似

萊比錫布商大廈，繪於1781年

鋼琴協奏曲的作品。後來此曲就在一八四六年一月一日於萊比
錫首演，克拉拉就是首演時的鋼琴家。

　　此曲從完成後就非常受到歡迎，所以日後挪威鋼琴家葛
利格在創作自己的鋼琴協奏曲時，就以此曲為範本，連樂曲
開頭由管弦樂團奏出一聲和弦，接著就交給鋼琴獨奏展開、
以及調性都完全一樣。

　　此曲和傳統鋼琴協奏曲不同的地方很多，尤其是第一樂
章雖然有奏鳴曲式的痕跡，但其實還是維持舒曼原本幻想曲的
風格。不過，我們可以注意到，為了寫作有管弦樂伴奏的協奏

曲,舒曼犧牲了他音樂的不規律節奏和幻想性質,讓此曲顯得比他當時和後來的鋼琴音樂,少了許多自由成份,而顯得有點綁手綁腳,放不開來的感覺。也就是說,舒曼在此曲中,明顯地被有限的主題所束縛,很少像他在大型鋼琴作品中那樣,自由地在各個新的主題間穿梭。不過,這也和舒曼在三十歲上下的作品風格有關。此前所完成的《阿貝格變奏曲》、《蝴蝶》等作品,在這種較保守的音樂風格上,和這首協奏曲頗為相像。由於在創作這首協奏曲的同時,舒曼有一段時間都沒有為鋼琴創作樂曲,之後再完成的作品,就明顯像是脫胎換骨般地獲得非常自由的靈感,所以這首鋼琴協奏曲,可以看成是舒曼早期和晚期鋼琴作品的過渡產物。另外,此曲中,舒曼將第一樂章的許多動機引用到第二、三樂章,同時在第二樂章又沒有對比於第一主題的抒情第二主題,也沒有長大的發展部,這些作法,都和傳統鋼琴協奏曲很不一樣。

　　第一樂章:深情的快板(Allegro Affettuoso)——樂章一開始採用了舒曼偏愛的切分音節奏,之後立刻就介紹出抒情的第一主題,這也是此曲與傳統協奏曲最大不同,卻深受後世喜愛的原因。傳統鋼琴協奏曲是不會選用柔和的主題當第一主題的,柔和主題在傳統的作法上,都是當作第二主題,用來對比第一主題。此曲中這道深情的主題貫穿全曲,當第二主題出現時,也不像傳統協奏曲第二主題在性格上與第一

莫里茲‧馮‧施溫德：《夏娃之舞》。
舒曼深受舒伯特圓舞曲的影響而創作
的《蝴蝶》，作品的素材源於尚‧保羅
的小說《血氣方剛的時期》。

主題對比那樣,反而像是第一主題的延伸。曲中,舒曼非常偏執地使用第一主題做各種風格的變化,有時加快,有時變慢,有時變成大調的深情,這正是舒曼創作性格中很特別的一環。樂章中的裝飾奏則是完全由舒曼寫下,規定不得由演奏家逕行另填,這是延續貝多芬以降的傳統,不再採用莫札特時代,裝飾奏可以由鋼琴家自行創作的慣例。

第二樂章:優雅的行板(Andante grazioso)——舒曼在樂譜上給這個樂章下了「間奏曲」的標題,事實上,這個標題正可以說明這個樂章的性格。因為從樂章一開始,由弱起拍進入,音樂就沒有獲得很正式的對待,而像是不受重視的過門一樣,甚至也找不到突顯的主題。而且樂章的主題其實是第一樂章主題的衍生,只是變得細碎而難以辨認而已。

第三樂章:活潑的快板(Allegro vivace)——第二和第三樂章舒曼的要求是不可間斷,直接進入。第三樂章鋼琴的寫法很特別,因為出現一個三度音程的上升樂句,這對鋼琴家的技巧是個考驗。如果,聆者細心的話,其實就會發現,這個樂章的第一主題,和第一樂章的第一主題幾乎完全一樣,只是省略掉幾個音而已,它們在樂譜上的位置甚至完全一樣,只差第一樂章是 A 小調,沒有任何升降記號,第三樂章則是 A 大調,有三個升記號。樂章的第二主題則是技巧相當艱難的切分音。

燃燒的晚會
幻想小品
Fantasiestuecke, Op.73

　　跟作品102為大提琴所寫的五首民謠風小品一樣，此曲也是舒曼在一八四九年創作量恢復時的作品。此曲原來是為單簧管與鋼琴合奏所寫，但舒曼在樂譜上也指示，可以改由大提琴或小提琴來演奏，而後世也經常可以聽到改由法國號或雙簧管演奏的版本，且意外地竟然非常優美，一點也不會給人是改編作的感覺。這套作品原來還有另一個標題，或許可以讓我們更瞭解其音樂的優美感的來源：「三首晚會小品」（Drei Soiree stuecke）。

　　1. 溫柔而帶著期待地（Zart und mit Ausdruck）：這個標題可以說充份地說明了此曲的性格。舒曼讓鋼琴以三連音襯托單簧管的主題，這個三連音的伴奏一直到樂曲的中段才結束。此曲採用 A 小調寫成三段體式。

　　2. 活潑而輕巧地（Lebhaft, leicht）：此曲的鋼琴伴奏部

167

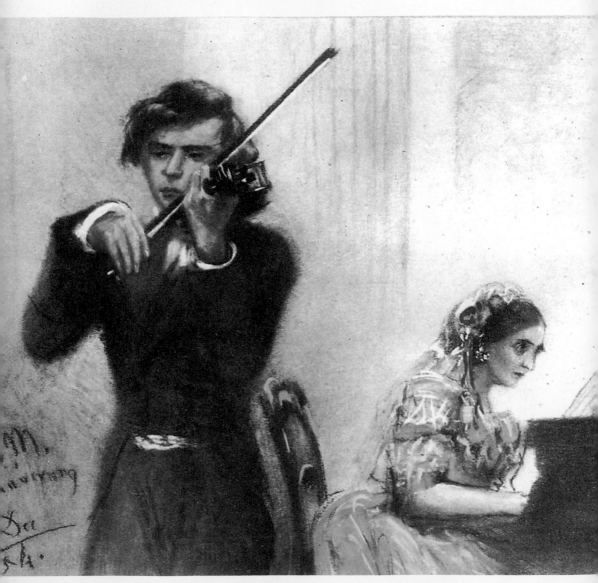

克拉拉與小提琴家姚阿辛合奏的情景。

同樣是以三連音來處理，樂曲轉到 A 大調上，顯示舒曼在
聯繫三曲上，是有調性考量的。此曲有兩個中奏段，其三段
體式比較像是有兩個中奏段的迴旋曲式。樂曲最後有特別寫
了一段尾奏。舒曼在此段的作法，有點像是奏鳴曲中的詼諧
曲樂章。

3. 快速而且帶著火的（Rasch und mit Feuer）：此曲很有
意思，鋼琴還是以三連音在伴奏，只是速度更快了，而調性
上也維持了 A 大調。樂曲的第一段就先預示了第二段的主
題。此曲同樣也特別另外寫了尾奏，鋼琴的伴奏改成十六分
音符的快速度，並且隨著越接近結尾就越加快。

抒情女高音的拯救者
三首浪漫曲
Romanzen, Op.94

同樣完成於一八四九年十二月間，這個舒曼晚年創作量最豐富的年份。此曲原來是為雙簧管所寫的，但舒曼也指示可以改由小提琴、單簧管或是大提琴來演奏。此曲可以說是浪漫時代最重要的一首雙簧管作品。事實上，整個浪漫樂派，幾乎沒有其他作曲家為雙簧管這項樂器創作，因此舒曼為雙簧管寫了這麼優美的作品，可以說拯救了雙簧管家成為獨奏家的機會。此曲的風格和同一年所寫的其他器樂小品集有很大的不同，顯示了當時舒曼逐漸感興趣的古代傳奇，後來他在一八五〇年代過世前所寫的一系列合唱敘事曲，全都帶有這類風格的影響，像《歌手的詛咒》（Des Saengers Fluch）一曲就是這樣的代表。這種影響讓此曲帶有濃厚的古風，有評者就認為此作的第一曲，聽來就好像從古代的宮廷中傳來，而第二曲則像是古代的純真少女，唱著無邪的歌謠一樣，而第三曲則像是中古世紀的巡城人，發現異狀後，召喚士兵前來的情形。

1. 不要太快（Nicht Schnell）：以 A 小調寫成的此曲，一開始是以最高的 A 音倚音開始的，這種作法很少出現在舒曼的作品中，但卻出現在 A 小調鋼琴協奏曲的第一音，也就是鋼琴獨奏的第一音上，而且是這個樂章的主要動機。但在這裡，舒曼卻把它變成了一段非常曲折、優美的旋律的開始，然後它將這個倚音的性格保留，放到整道延長成四小節的旋律的最後，再使用了一次（但改成三度音程），然後才回到主音，頭尾呼應，就是這個倚音加強了聆者對此曲的中世紀印象。這兩個倚音（後者其實是兩個十六分音符組成），破壞了整道以八分音符為主的旋律的均衡性，卻增添了樂曲節奏的豐富性。此作另一個值得注意的地方是，舒曼考慮到雙簧管吹奏（單簧管也是）上，跨越八度音程的便利性，因此給整首樂曲寫的旋律都是很自由地在十六度音上下跳躍，或者是音程大幅上下，這和為鋼琴或歌手寫作的音程必須考慮到音域和手的大小的限制很不同，也因此給了此曲旋律上下起伏明顯的特性。

2. 簡單而親切地（Einfach, innig）：同樣考量到雙簧管在吹奏八度音程的便利性，此曲的節奏特點也一樣是在超過十二音程的趣味上，這樣的旋律特色，在舒曼作品中並不常見，但卻在此發揮得淋漓盡致。此曲節奏非常的平穩，以八分音符組成的鋼琴右手伴奏持續地為雙簧管主題伴奏，而 A

大調寫成的調性，也反映了舒曼在考量三曲連貫性上的寫作
計劃。樂曲到中段鋼琴的伴奏改為每小節十二音的三連音
型式，但雙簧管依然維持每小節八音的進行，舒曼指示要以
「較活潑」（Etwas lebhafter）的速度進行。此曲的主要主題
是像一首民謠一樣單純的，但是中段轉成升 F 小調時，則
跳脫了這個安排，以浪漫派音樂會樂曲的風格來對比，一直
到第三段回到主題後，音樂又加強了民謠的特質，而且越到
尾奏時越加強調。

　　3. 不快（Nicht Schnell）：此曲又回到 A 小調，同樣延
用第一曲帶著古代調式的
風格。樂曲一開始的第二
小節，舒曼就要求演奏完
一個樂句立刻採取漸慢，
由鋼琴來主控節奏進行，
然後同一個音形再進行一
次後（同樣是鋼琴與雙簧
管齊奏同一樂句），又再
一次漸慢，藉此舒曼不僅
具象地凝塑了樂曲的戲
劇張力，也捕捉到那種
古風。樂曲過了前八小節

舒曼全集第二冊的扉頁。

後，就立刻轉為大調，但經過四小節的輕快樂句後，又立刻
轉回 A 小調。樂曲中段轉入 F 大調是全作三曲中最大的轉
變，但也還是在「近系調」中。樂曲最後特別安排了一段十
小節的尾奏，這在上兩曲中都沒有出現，這裡出現另一道主
題，調性刻意游走在 F 小調和 A 大調之間，最後在第五小
節終於透過鋼琴決定在 A 大調，並引導全曲走向開朗的結
束，一掃曲首的陰霾。

想像中的故鄉

降 E 大調第三號交響曲《萊茵》

Symphony No. 3 in E flat major, Op.97

舒曼的四首交響曲，至今都是德奧交響曲目中的核心作品，雖然在浪漫派以來，對於舒曼配器法的疑問一直不減，甚至有包括馬勒在內等後世作曲家，對於舒曼交響曲或協奏曲的配器感到不滿意，而逕行加以重新配器的處理，但是，基本上這套曲目是德國管弦樂團技術和美學的重要依賴，也是德國人的驕傲，勢必會永遠被歌頌的。而在這四首交響曲中，又以第三號交響曲《萊茵》在舒曼生命中佔有最具代表性的地位。因為，雖然在四首交響曲中，它被列為第三號，但事實上，這卻是他生命中最後完成的一首交響曲，創作當時，他經歷了精神病發作等種種的苦痛，可以說，這首作品見證了這位浪漫派作曲家苦難生涯的最真實寫照。

第三號交響曲是舒曼在一八五○年九月二日舉家搬到杜塞道夫後完成的作品。來到杜城，因為這是舒曼生平第一

次被聘為指揮，讓他
對這個覬覦已久的工
作，非常興奮。興奮
之餘，也激勵了舒曼
的創作力。他先在十
月間完成了大提琴協
奏曲，接著就在十一
月開始寫這首交響曲，

舒曼夫婦在杜塞道夫的住處。

前後只花了兩個月的時間，就完成了。然後在隔年二月六
日，推出此曲的首演，同月二十五日，又將此曲帶往科隆市
演出，隨後在眾人的期待下，又在三月間於杜塞道夫二度演
出此曲。隔年，他就花了一些時間把先前在一八四一年完成
的 D 小調交響曲重新修訂，而後出版，結果就因此造成原
本最後完成的《萊茵交響曲》，被排到第三，而較早完成的
D 小調交響曲，因為較晚出版，而被排成第四號交響曲。在
創作這首交響曲之前，舒曼足足有五年的時間沒有寫過同類
型的作品（第二號完成於一八四五年），因此，創作這首交
響曲，代表了他對交響音樂的新見解。這當然也和他獲得杜
塞道夫管弦樂團指揮一職有關。因為這份職位，讓他能夠更
深入瞭解、實驗交響音樂中的各種實際面，這多少也反映在
這首交響曲中。另一方面，舒曼當時的心情也反映在這首交

響曲裡，因此，此曲始終充滿了澎湃激昂的情緒。

　　此曲是舒曼在和克拉拉前往流經杜塞道夫的萊茵河流域後，獲得靈感而創作的。這次的萊茵之旅，舒曼自己宣稱有如朝聖之旅一樣，因為途中他見識到萊茵河帶給鄰近村落、城鎮的富裕和寧靜，因此想要寫一首交響曲歌頌這條偉大的河流和它鄰近的地區。為此舒曼特別選用了降 E 大調這個調性，因為他認為，巴哈在創作與三位一體主題有關的樂曲時，往往會使用降 E 大調，而且降 E 大調使用三個降記號，分別落在 B、E、A 三個音上，正象徵了聖父、聖子和聖靈三位。舒曼也特別提到，此曲也和萊茵河中所反射的科隆教堂有關。科隆大教堂是整座科隆市的地標，該市在舒曼時代，沒有一棟建築物比這座教堂的兩座尖頂高，在萊茵河對岸望向河面，就只會看到兩座尖頂倒映在河面上，這也是萊茵河上最壯觀的地標。由於舒曼在創作此曲第四樂章時，剛好科隆樞機主教加冕，舒曼前往觀禮，受到典禮肅穆莊嚴的氣氛感染，因此寫下該樂章；也因此，整首《萊茵交響曲》，可以說就是舒曼的「萊茵印象」，是他對萊茵河流域的經驗紀錄。也或許是這樣，此曲中舒曼多少刻意藉用了萊茵河流域德國民間音樂的特質。舒曼自己就說，他希望此曲中能夠讓通俗音樂的特質居主導地位，而且我相信我辦到了。

　　雖然「萊茵」這個標題，並不是舒曼親自下的，而是首

演樂團的首席小提琴家瓦西列呂夫斯基（Wasilielewski）擅自加上的，但我們相信，瓦氏是在聽過舒曼描述這首交響曲時，承襲了舒曼的看法，而以此標題為此曲作了總結，因為最早的草稿上，舒曼的確寫過「一首描述萊茵流域的作品」這樣的標題。不過，事實上，舒曼所要描寫的萊茵，只是一個抽象的意念，很難具體形容其中元

舒曼和克拉拉到杜塞道夫時，歡迎他們光臨的慶祝會節目單。

素和特質。雖說如此，在創作此曲時，舒曼身為浪漫派作曲家最偏好標題音樂寫作的一員，卻是明顯地在腦海中將某些曲段、旋律、和弦和調性與特定事物聯結，是完全標題音樂的寫法，只是，舒曼的標題聯結，有時太過抽象而哲學化，不見得是對於實際景物或具體事物的描寫。但像他在第四樂章中，原本下了一個標題：「為莊嚴典禮的伴奏音樂」，這樣的意圖就實在太明顯了。

　　創作此曲時，舒曼主要是以他心目中貝多芬和孟德爾頌交響曲的寫法為典範，同時也將他新近發現的舒伯特第九

號交響曲的手法引用進來。孟德爾頌給舒曼最大的啟示是，如果跳脫貝多芬那種使用短動機發展樂曲的手法，而改採如歌的旋律來寫交響曲，旋律一般而言不利發展成長大的交響曲，為了解決這個衝突，舒曼花了很大的心力。一般相信，貝多芬的第三、第六和白遼士的幻想交響曲，都給了舒曼很大的啟示。

第一樂章：活潑的（Lebhaft）。

這個樂章採用奏鳴曲式寫成，第一主題恢闊而充滿了豪氣。一開始舒曼曾經給這個樂章標題：「萊茵流域的清晨」。樂曲以四三拍子寫成蘭德勒舞曲（landler）的節奏，整首樂曲就好像萊茵流域的居民們，全都在歡欣慶祝他們富裕的生活一樣。此曲的第一主題非常長，有二十一小節，彷彿是音樂的歡呼一樣；第二主題則出現在木管部，顯得較柔和，也不若第一主題明顯。舒曼利用豐富的銅管和木管部在第一主題中點綴出生動的場景，持續在低音部的八分音符伴奏，則似乎在描寫萊茵河波光瀲灩的場景。此曲的發展部中，舒曼以兩百小節長的轉調，遠離主調降 E 大調，最後才回到再現部，並安排一段明顯的尾奏將樂章帶到最高潮的結束。

第二樂章：詼諧曲，非常穩健（Scherzo, Sehr Maessig）。

此樂章的主題帶有濃厚的德國民謠風，舒曼藉德國傳統的小步舞曲和蘭德勒舞曲風格融合成此段音樂。這樣的旋律風格，是德國平民最感親切的，舒曼安排這個主題出現在巴松管上，巴松管特有的鼻音和低音色彩，增添了樂曲的民謠風。這段主題，是年輕的舒曼寫不出來的，甘美而內斂。這段民謠主題是兩段體寫成，後一段以八度音

朱利烏斯·塔許的肖像。塔許為舒曼在杜塞道夫樂團指揮一職的繼任者。

開始，舒曼安排這第二主題要反覆後才進入對位主題。對位主題很輕快，是以十六分音符的斷奏進行，並且在進行到稍後則加入第一主題，形成對位。

第三樂章：不要太快（Nicht schnell）。

第三樂章同樣維持在以單簧管為主的木管部主奏，藉此點出樂曲中的田園景像。舒曼在這裡將單簧管和巴松管混用來處理主題的方式，也影響了這幾年內剛加入他朋友圈的布拉姆斯，日後布拉姆斯的交響曲全都深受舒曼後期風格的影響。

第四樂章：非常恢闊地（Feierlich）。

這首交響曲一共有五個樂章，這是很特別的，而多出來

的就是這個被舒曼形容為莊嚴儀式配樂的樂章。這個樂章看似是 C 小調，但事實上是降 E 小調。此樂章最特別的就是伸縮號在全曲中第一次出現。這個樂章另一個特別的地方是，舒曼在樂曲一開始後不久，就安排了一道以三度音程上行的對位主題，這道主題隨後在曲中發展出頑固的動機，每隔兩個小節就會出現，在樂曲的三道主題對位下，顯得非常突顯。舒曼這個樂章的對位寫法，不遵循傳統賦格曲式的寫法，但卻希望引用那種複音色彩來強調樂章的宗教感，日後在許多近代作曲家的交響曲中都被借用。

第五樂章：活潑地（Lebhaft）。

第五樂章的性格完全一掃上一樂章的肅穆和嚴峻，顯得輕快而明朗。此樂章中銅管部的寫法非常的直率，甚至可以說是完全沒有太多經驗，舒曼只是為了表達燦爛凱旋的效果，卻完全沒有考慮到個別銅管部的音色特質，只是一貫地以齊奏來安排伸縮號、小號等的地位。這正是舒曼配器法被後人垢病的原因之一。

Robertus Schumann
Zwiccaviensis,

五首民謠風小品

Fuenf Stuecke im Volkston, Op.102

　　舒曼在一八四七和四八年間，有將近一年的時間，都在編寫他的歌劇作品《葛諾維瓦》（Genoveva），這之後，他就因為精神狀態不佳，而有很長一段時間無法專心創作。但在進入一八四八年後半年後，他的創作力又恢復了，於是他開始以拜倫（Byron）的詩作《曼符雷德》（Manfred）為靈感創作劇樂，並在十一月二十二日完成。一旦發現自己創作力恢復，舒曼很快就進入大量創作的階段，在接下來五個月的時間裡，每兩三天就能完成一部作品，這些作品多半都是小型的室內樂創作，這包括了一套鋼琴二重奏《東方素描》（Bilder aus Osten）等作品，此作完成於該年聖誕節。三天後，他開始創作《森林情景》這套鋼琴曲集，緊接著又在隔年的二月間以兩天的時間完成《幻想小品》（Phantasiestuecke），這套單簧管與鋼琴的名作，之後又在同月十七日以四天的時間完成《慢板與快板》，這首法國號與鋼琴的小品，然後三天後又接著寫了為四把法國號與管弦

波希：《瘋病》。一八五四年，舒曼終因精神病嚴重復發而住院治療，也結束了輝煌的音樂生涯。

樂團寫的《音樂會小品》（Konzerstueck），並於隔月十一日完成配器。之後整個三月間他都專心在創作獨唱和合唱歌曲。然後在四月十三日他就開始創作這五首民謠風的小品，並在兩天後完成。這可以說是舒曼晚期創作力最豐富的一段期間。

這五首作品原來是為大提琴和鋼琴合奏所寫的，但是樂譜上也標示了也隨演奏者意願改成小提琴與鋼琴合奏，克拉拉還在世時，小提琴家姚阿幸（Joseph Joachim）就和她合奏過這個

版本，日後也有雙簧管家依這個小提琴版本，將之移到雙簧管上演奏，大提琴的版本，也同樣被單簧管演奏移用。

1. 帶著幽默感的（Mit Humor）：舒曼這套作品的目的都在模仿民謠音樂，此曲最明顯的民謠色彩就出現在鋼琴和大提琴同時於第四小節和第八小節採用的十六分音符下行三音動機，這三個音像是民俗舞曲在踩步的節奏，非常的生動。在西歐的音樂會音樂中，很少有人在掌握民俗音樂時，有這麼生動的描寫的。舒曼在創作時，雖然樂曲結構維持簡單的二段體，但是他也考慮到樂曲在音樂廳演奏的豐富性和變化度，因此移用了他在藝術歌曲中，重覆主題時，鋼琴伴奏豐富化以增加樂曲意涵的手法。當第一主題再度反覆時，鋼琴的伴奏從一小節兩拍的固定節奏，變成重音落在第二拍，且變成兩個八分音符。而雖然說是民謠風，但樂曲在最後的尾奏時，卻換上了音樂會炫技的華麗樂段，一點都沒有忘記讓演奏家有一展身手的空間，也增加了音樂廳演出時的高潮。

2. 非常慢的（Langsam）：這是有著宛如搖籃曲一般旋律的曲子。如果舒曼將此曲填上歌詞，它也可以是作曲家非常具代表性的一首藝術歌曲，但舒曼卻很有創意地讓它出現在大提琴演奏上。在舒曼時代，還沒有作曲家認識到大提琴可以有這種歌唱旋律的能力，所以即使像舒伯特寫出那麼多優美的藝術歌曲，也沒有想到要給大提琴演奏。舒曼可以說

是最早發現大提琴這種歌唱旋律能力的作曲家，而或許也是因為他是第一位對大提琴有這種見解的偉大作曲家，因此他也是第一位寫出浪漫派大提琴協奏曲的作曲家。此曲中段由原來的 F 大調轉為 F 小調，調性的轉變讓人耳朵為之一亮，因為效果非常的突出。樂曲的尾奏將主題交到鋼琴上，然後再交回給大提琴，這種處理主旋律的方式，是到了舒曼手上才第一次發揮得這麼淋漓盡致的，這讓兩位演奏家得以充份地在演奏中心靈交流。

3. 不太快，聲音飽滿的（Nicht schnell, mit viel ton zu spielen）：此曲依然像是一首藝術歌曲，大提琴的旋律非常具有歌曲的旋律性。樂曲在沒有伴奏下由大提琴獨奏展開，鋼琴的伴奏像是一幅描寫暗夜的風景畫中，那些處在背景的藍色和灰色一樣，成功地增添了全曲陰森的效果。樂曲在中段轉為 A 大調，將原來 A 小調的陰暗色彩完全推翻。我們可以注意到，舒曼在這套小品集中，轉調幾乎都在同一調性上轉大小調，這也是他刻意維持，以達成所謂的民謠風的效果。一般民謠音樂同一曲子中的大小調轉變，就是採用這種手法處理。

4. 不要太急（Nicht zu rasch）：D 大調的此曲，中段轉成 B 小調。

索爾伯格：《北部的花地》。一八三八年，舒曼創作了《花環》，後來以「花之曲集」
為名發表，克拉拉經常以此曲作為她的「安可曲」。這首浪漫性的樂曲，是一闋無主
題的變奏曲，乃舒曼當時的一種創作傾向。

　　5. 強烈地（Stark und markirt）：此曲很特別，因為它好
像來到一個與前四曲完全不同的世界。舒曼以 A 小調寫成
一個鋼琴與大提琴處在截然不同的音樂世界裡，和第四曲一
樣，其旋律性都比前三曲弱，但是，其聲音世界卻要比前三
曲深沉，情感表達也更豐富、強烈，是將這種合奏型式的室
內音樂帶往精緻藝術作品的代表作。

年代	生平事略	時代背景	藝術與文化
1810	六月八日生於德國薩克森地區的茲維考	法國兼併荷蘭	蕭邦誕生
1817	七歲，向管風琴師孔曲學習音樂及鋼琴	塞爾維亞人反土耳其人的第二次起義結束	傑利訶：「跑馬競賽」
1826	父親去世，姊姊自殺身亡，帶來不少負面的心理影響	西屬美洲獨立國家舉行巴拿馬大會	貝多芬完成最後一曲《弦樂四重奏》，次年逝世 韋伯：《奧伯龍》 孟德爾頌：《仲夏夜之夢》序曲
1828	遵從母命，入萊比錫大學攻讀法律 結識克拉拉	美國民主黨成立 俄土戰爭爆發	舒伯特去世 西班牙畫家哥雅去世 俄國小說托爾斯泰誕生
1830	在法蘭克福聆聽帕格尼尼的演奏後，決定捨法律就音樂	法國七月革命 威廉四世繼任英國國王 波蘭起義	孟德爾頌：《芬加爾洞窟》序曲 德拉克洛瓦：「領導人民的自由女神」
1831	開始全心投入音樂，並以樂評家的身分在藝文界嶄露頭角	愛爾蘭大暴動	雨果：「巴黎聖母院」
1832	因過度練習而受傷的手指病情加重，被迫停止鍊琴；想成為鋼琴家的夢想破滅	俄廢除波蘭憲法 英國通過議會改革法案	蔡爾特去世 歌德去世
1834	創辦「新音樂雜誌」，主編該刊達10年之久，並藉著杜撰的藝術團體「大衛同	德國關稅同盟成立	德拉克洛瓦：「阿爾及爾婦女」 巴爾札克：「高老頭」 繆塞：「羅朗札齊奧」

年代	生平事略	時代背景	藝術與文化
	盟」，為文批評當時庸俗的藝術		萊頓：「龐貝的末日」
1838	在維也納發現舒伯特C大調《偉大交響曲》的手稿	輪船開始航渡大西洋	法國作曲家比才誕生
1839	計劃將雜誌遷往維也納發行，但因外地人身分無法取得印刷許可，只得歸國	西班牙內戰結束	俄國作曲家穆梭斯基誕生 白遼士：《羅密歐與茱麗葉》
1840	與克拉拉結婚 進入藝術歌曲創作的旺盛期，寫了包括《詩人之戀》等百餘首歌曲，被稱作「歌曲之年」	中英爆發鴉片戰爭	俄國作曲家柴可夫斯基誕生 法國印象派畫家莫內誕生
1843	受邀至萊比錫音樂學院教授鋼琴和作曲	希臘頒布憲法	威爾第：《倫巴底人》 華格納：《唐懷瑟》
1844	開始為歌德的「浮士德」作曲，一年後完成 與克拉拉赴俄國旅行演奏，回國後得到嚴重憂鬱症，因而遷居德勒斯登	英國開始在黃金海岸（即尚比亞）的探險	大仲馬：「基督山恩仇記」、「俠隱記」 尼采誕生 俄國作曲家林姆斯基-高沙可夫誕生
1849	為慶祝歌德百年誕辰演奏《浮士德》	羅馬共和國成立 印度完全淪為英國殖民地	杜斯妥也夫斯基被流放至西伯利亞 蕭邦逝世

年代	生平事略	時代背景	藝術與文化
1850	赴杜塞道夫擔任管弦樂團及合唱團指揮，並在音樂學院任教 精深開始呈現異常狀態	奧普締結奧爾米茨條約	狄更斯：「塊肉餘生錄」 杜米埃：「拉達普阿」
1853	辭去杜塞道夫管弦樂團指揮之職 認識布拉姆斯	俄國向土耳其開戰	荷蘭印象派畫家梵谷誕生
1854	二月份精神病發作，企圖投入萊茵河自殺，但被救起，送至波昂附近精神病院療養，並將其音樂評論文章彙編而出《論音樂與音樂家》出版	英法土簽訂倫敦條約	狄更斯：「艱難時世」 英國作家王爾德誕生
1856	七月二十九日在精神病院逝世，享年四十六歲	克里米亞戰爭結束	英國劇作家蕭伯納誕生 華格納：《女武神》

What' s music 010
舒曼 100 首經典創作及其故事

作　　者：顏涵銳暨高談音樂編輯小組　編著
總 編 輯：許汝紘
副總編輯：楊文玄
美術編輯：楊詠棠
行銷經理：吳京霖
發　　行：楊伯江、許麗雪
出　　版：佳赫文化行銷有限公司
地　　址：台北市大安區忠孝東路四段341號11樓之三
電　　話：（02）2740-3939
傳　　真：（02）2777-1413
www.wretch.cc/ blog/ cultuspeak
http://www. cultuspeak.com.tw
E-Mail：cultuspeak@cultuspeak.com.tw
劃撥帳號：50040687 信實文化行銷有限公司

印　　刷：漢藝有限公司
地　　址：台北縣中和市中山路二段 317 號 4 樓
電　　話：（02）2247-7654

圖書總經銷：時報文化出版企業股份有限公司
地　　址：中和市連城路 134 巷 16 號
電　　話：（02）2240-2465

2010年9月初版一刷
定價：新台幣 280 元

更多書籍介紹、活動訊息，請上網輸入關鍵字 華滋出版 或 高談文化

國家圖書館出版品預行編目資料（CIP）資料

舒曼 100 首經典創作及其故事
顏涵銳暨高談音樂編輯小組　編著.
初版──臺北市：佳赫文化行銷，2010.09
面；　公分 ──（What's music；10）
ISBN：978-986-6271-21-2（平裝）

1. 舒曼（Schumann, Robert, 1810-1856）　 2. 音樂
3. 樂評　4.德國

910.9943　　　　　　　　　　　　　99015632